Dudok by Iwan Baan

Iwan Baan
Lara Voerman

nai010 uitgevers/publishers

MW00831433

Inhoud Contents

	Fotografie Photography Iwan Baan	Tekst Text Lara Voerman
Architect van de leefomgeving Architect of Man's Environment		4
Landschap van herdenken Landscape of Commemoration	17	340
Landschap van werken Landscape of Work	46	344
Landschap van wonen Landscape of Living	96	348
Landschap van de tuinstad Landscape of the Garden City	134	352
Landschap van leren Landscape of Learning	174	356
Landschap van vermaak Landscape of Leisure	242	360
Landschap van de naoorlogse stad Landscape of the Post-war City	272	364
Landschap van representatie Landscape of Representation	298	368

Kaarten Maps	14
Index landschappen van Dudok Index Landscapes of Dudok	338
Catalogus Dudok in Nederland Catalog Dudok in the Netherlands	372
Colofon Credits	374

Architect van de leefomgeving
Lara Voerman

In 1955 ontving Willem Marinus Dudok (1884-1974), tot op de dag van vandaag als enige Nederlandse ontwerper, de 'Gold Medal of Honor' van het American Institute of Architects. Op de oorkonde stond direct onder zijn naam 'Architect of Man's Environment', architect van de leefomgeving. Het is nog altijd een van de meeste rake typeringen van deze architect en stedenbouwkundige. Dudoks bijdrage aan het vak, zo ging de tekst verder, zat hem niet in slogans of manifesten, maar sprak volledig uit zijn werken, in de taal van het humanisme. Dudok ontwierp niet om te verbluffen: hij koos ervoor om het inherente verlangen van de mens naar een mooiere omgeving te vervullen. Dit boek gaat over Dudok als vormgever van die omgevingen. Van landschappen om te wonen, te werken, te herdenken en te leren, tot rust te komen en te genieten van natuur en cultuur. Het kijkt verder dan zijn ontwerpen alleen als kunstobjecten te zien, zoals in de beelden van zijn huisfotograaf Cornelis Deul, waar de sfeer verstild is en sereen, met een kraakheldere architectuur tegen een achtergrond van wolkeloze luchten.

Raadhuis, Hilversum

Fotograaf Iwan Baan wisselt die statische architectuurfoto's in voor beelden die met onverwachte perspectieven en de aanwezigheid van mensen en beweging het bredere verhaal blootleggen van Dudok als ontwerper van leefomgevingen. Tijdens zijn werkzame leven, dat de jaren tussen 1913 en 1954 bestrijkt, bracht Dudok alleen al in Nederland zo'n 150 ontwerpen tot stand. Iwan fotografeerde vrijwel al deze projecten, zowel vanaf de straat als vanuit de lucht. Dat hemelsbrede overzicht laat zien dat Dudoks landschappen op veel meer plekken in Nederland te vinden zijn dan alleen in Hilversum. Daarnaast vertelt het een uniek verhaal over de staat en de houdbaarheid

Architect of Man's Environment
Lara Voerman

In 1955, Willem Marinus Dudok (1884-1974) received the 'Gold Medal of Honor' from the American Institute of Architects – to this day, he is the only Dutch designer to ever have been granted this honour. Directly under his name, the certificate read 'Architect of Man's Environment'. It is still one of the most apt characterizations of this architect and urban planner. Dudok's contribution to the profession, the text went on, was not in slogans or manifestos, but spoke entirely from his works, in the language of humanism. Dudok did not design to dazzle: he chose to fulfil people's inherent desire for a more beautiful environment. This book is about Dudok as a designer of those environments. Of landscapes people could use to live, work, commemorate, and learn, and where they could relax and enjoy nature and culture. His designs hold up as objects of art, as in the images of his house photographer Cornelis Deul of crystal-clear architecture against a backdrop of cloudless skies, exuding an air of serene tranquillity. In this book, we aim to look beyond this artistry. Photographer Iwan Baan replaces those static architectural photographs with images that reveal the broader story of Dudok as a designer of living environments by using unexpected perspectives and including people and movement. During his working life, which spanned the years between 1913 and 1954, Dudok produced some 150 designs in the Netherlands alone. Iwan photographed almost all of these projects, both from the street and from the air. This all-comprehensive overview shows that Dudok's landscapes can be found in many more places in the Netherlands than just Hilversum. It also tells a unique story about the state and durability of the oeuvre of one of the first Dutch star architects. Most of the buildings have been preserved and are still in full use: people live, manage, commemorate, work, mourn and have fun in them. Unexpectedly and unobtrusively, the first few months of the corona crisis in 2020 somehow show in the photographs. In the images, things are quieter than they usually are. Office staff worked from home and children were home-schooled. The streets were less crowded, but the parks were full. This clearly shows that the urgency Dudok felt to create excellent living environments is as topical as ever.

Dudok's view that residents should be able to find happiness and beauty in their own living environment was not self-evident at the time. Whereas many colleagues saw a design assignment as an objective, almost scientific quest for the practical organization of functions based on the latest

van het oeuvre van een van de eerste Nederlandse sterarchitecten. De meeste gebouwen staan er nog en zijn nog volop in gebruik: er wordt gewoond, bestuurd, herdacht, gewerkt, getreurd en plezier gemaakt. Onverwacht en op de achtergrond schemeren in de foto's de eerste maanden van de coronacrisis in 2020 door. Op de beelden is het stiller dan gewoonlijk. Kantoorpersoneel werkte vanuit huis en kinderen kregen thuisonderwijs. Op straat was het minder druk, maar de parken waren vol. Het maakt duidelijk dat de urgentie die Dudok voelde om excellente woonomgevingen te maken onverminderd actueel is.

De opvatting van Dudok dat het de eigen omgeving is waar bewoners geluk en schoonheid moeten kunnen vinden, was destijds niet vanzelfsprekend. Waar veel vakgenoten een ontwerpopgave zagen als een objectieve, bijna wetenschappelijke zoektocht naar het zakelijk ordenen van functies vanuit de nieuwste materiaal-technische mogelijkheden, ontwierp Dudok vanuit in de ogen van velen in Nederland achterhaalde ideeën. Met een voor die tijd verwarrende luchtigheid merkte hij eens op: 'Ik waardeer gewapend beton als constructief middel, maar ik houd niet van de kleur en ik zou niet weten waarom een goede betonconstructie niet zou mogen worden bekleed met een materiaal van schoner kleur en structuur.' Voor Dudok volgde vorm niet uit functie, maar uit menselijke behoefte. Hij gebruikte eigentijdse constructies, de nieuwste stedenbouwkundige theorieën en moderne vormen, maar vanuit universele ideeën over hoe mensen wonen, werken en hun omgeving beleven. Dat er een nieuwe tijd ingeluid was – met een andere snelheid, innovatieve technieken en nieuwe bouwmaterialen – betekende voor hem niet dat de oerbehoeften van mensen mee veranderden. Juist het tegenovergestelde: ze waren extra belangrijk. Dudok zag het als zijn taak als ontwerper om mooie, in de omgeving verankerde plekken te maken waar mensen goed, gelukkig en gezond konden leven. Het woord schoonheid nam hij zonder schroom in de mond. Kunsthistorica en vriendin Magda Révész-Alexander schreef in 1953 dat zijn zoektocht naar schoonheid voor hem geen doel op zich was, maar dat hij die in dienst van het leven stelde. De plekken en gebouwen die Dudok ontwierp, ademden volgens haar een sfeer van logische duidelijkheid en een geheel eigen nuchtere charme, die ons raakt en waarin we ons thuis voelen.

Die logische duidelijkheid waar Magda over spreekt, is een van de grootste kwaliteiten van het werk van Dudok en precies dat trok Iwan Baan zo aan. Iwans werk kenmerkt zich door de documentaire wijze van fotograferen, waarin vooral het gebruik wordt benadrukt en architectuur samenvalt met omgeving. Zijn kenmerkende luchtfoto's zijn daarbij een belangrijk onderdeel. Naast het werk in opdracht van gerenommeerde ontwerpbureaus, legt hij

material-technical possibilities, Dudok designed from ideas that
many people in the Netherlands thought were outdated. With a
for that time confusing breeziness, he once remarked: 'I appre-
ciate reinforced concrete as a means of construction, but I don't
like its colour and I can' t think of a reason why a good concrete
construction shouldn't be covered with a material of a more
beautiful colour and structure'. For Dudok, form did not follow
function, but human need. He used contemporary construc-
tions, the latest urban planning theories and modern shapes,
but based on universal ideas about how people live, work and
experience their environment. In his view, the fact that a new
era had dawned – with a different speed, innovative techniques,
and new building materials – did not mean that people's princi-
pal needs changed with it. Quite the opposite: they were all the
more important. Dudok saw it as his task as a designer to create
beautiful places anchored in their surroundings, where people
could lead good, happy, and healthy lives. He had no hesitation
in using the word beauty. In 1953 art historian and friend Magda
Révész-Alexander wrote that his pursuit of beauty was not a
goal in itself, but that he employed it to improve people's lives.
According to her, the places and buildings that Dudok designed
breathed an atmosphere of logical clarity and an entirely dis-
tinctive down-to-earth charm that appeals to us and in which we
feel at home.

Monument Afsluitdijk,
Den Oever

This logical clarity that Magda was talking about is one of the
greatest qualities of Dudok's work and that is exactly what
Iwan Baan was so drawn to. Iwan's work is characterized by
a documentary way of photographing, in which emphasis is
placed on the use, and architecture merges with the surround-
ings. His characteristic aerial photographs are an important
part of this. In addition to work commissioned by renowned
design studios, he focuses on long-term documentary projects

Architect of Man's Environment

zich toe op langlopende documentaire projecten over steden en hoe mensen hun omgeving inrichten, van de favela's in Zuid-Amerika, tot geplande steden als Brasilia en Chandigarh. Iwan: 'Ik vind het fascinerend om naar architectuur te kijken als die al lang in gebruik is. Dan is die allang geen heroïsche daad van een ontwerper meer, maar helemaal overgenomen door het alledaagse. Ik fotografeer vaak gebouwen die net zijn opgeleverd. Dan ben je er eigenlijk te vroeg bij. Het is te ongerept en alles klopt. Vaak wordt architectuur beter naarmate de tijd verstrijkt. Juist als mensen het beginnen te waarderen, het beginnen aan te passen en als het landschap of de stad eromheen verandert en groeit, dan pas begint het verhaal van een plek.' Iwan werd in 1975 geboren in Bergen, maar woonde tijdens zijn middel-bareschooltijd in Hilversum. Op zijn twaalfde gaf zijn oma hem een eerste camera. 'Je begint dichtbij met fotograferen. Dudoks gebouwen en architectuur waren een dankbaar onderwerp voor mijn eerste kunstuitingen. Hij maakte van Hilversum een hele specifieke wereld, waar mensen zich heel prettig in voelen.' Hoe die specifieke wereld in Hilversum, maar ook daarbuiten beleefd wordt, staat in dit fotoboek centraal. De architectuur verdwijnt naar de achtergrond, het hedendaagse gebruik en de omgeving overheersen. Alle rommelige en ontregelende dingen die archi-tecten haten – vuilnisbakken, brandslangen en mensen – legt Iwan vrolijk en zonder onderscheid vast.

Raadhuis, Hilversum

De lucht- en straatfotografie in dit boek laten zien hoe Dudok door heel Nederland steden uitbreidde vanuit hun specifie-ke DNA en gebouwen als vanzelfsprekend in hun omgeving plaatste. Iwan: 'Bij de gebouwen van Dudok zie je dat ze zijn opgenomen in de stad. Ze worden op veel plekken nauwelijks meer als architectuur beschouwd, maar zijn gewoon onderdeel van het dagelijks leven.' Dudok kreeg dat voor elkaar door een hypercontextuele ontwerphouding aan te nemen, waarin elk

Architect van de leefomgeving

about cities and how people organize their surroundings, from the favelas in South America to planned cities such as Brasilia and Chandigarh. Iwan: 'I find it fascinating to look at architecture when it has been in use for a long time. By then it has long ceased to be the heroic act of a designer and has been taken over by everyday life. I often photograph buildings that have just been completed. That is actually too soon. It is too immaculate and everything is in perfect order. Architecture often gets better over time. It is when people begin to appreciate it, begin to adapt it, and when the landscape or the city around it changes and grows, that the story of a place begins.' Iwan was born in Bergen in 1975, but lived in Hilversum during his teens. When he was twelve his grandmother gave him his first camera. 'I started photographing close to home. Dudok's buildings and architecture were a great subject for my first artistic expressions. He made Hilversum into a very specific world, in which people feel really comfortable.' How this specific world is experienced in Hilversum, but also outside of it, is the central theme of this photo book. The architecture disappears into the background, contemporary use and the environment predominate. Iwan cheerfully and indiscriminately records all the messy and disorderly things that architects hate – bins, fire hoses and people.

The aerial and street photography in this book show how Dudok expanded cities throughout the Netherlands from their specific DNA and placed buildings in their environment in a very natural way. Iwan: 'You can see that the buildings of Dudok have been incorporated into the city. In many places they are hardly thought of as architecture anymore; they are simply part of everyday life.' Dudok achieved this by adopting a hyper-contextual design attitude in which each building design corresponded to the specific use and the particularities of the environment. Dudok translated the spatial-contextual quality that characterized many of his architectural projects into his urban planning work by starting from the specific features of the landscape and the historically grown character of a place. Connectedness, he called it: 'Connectedness to the data, connectedness to the land and the clues that the land contains for the city.'

The ambition to design grounded buildings and landscapes was a central theme throughout Dudok's career. He had a more open-minded outlook than the average designer, because he was not trained as an architect but as a military civil engineer, a position he would hold from 1905 to 1913. In his spare time, he sketched sentry buildings, villas, but also the Dom Tower of Utrecht. One of his first publications in an architectural journal dealt with the branch of military construction

gebouwontwerp samenviel met het specifieke gebruik en de uitzonderlijkheden van de omgeving. Het ruimtelijk-contextuele dat veel van zijn architectuurprojecten kenmerkte, vertaalde Dudok in zijn stedenbouwkundige werk door uit te gaan van de eigenschappen van het landschap en het historisch gegroeide karakter van een plaats. Gebondenheid, noemde hij het: 'Gebondenheid aan de gegevens, gebondenheid aan het land en de aanwijzingen, welke dat land bevat voor de stad.'

De ambitie om gegronde gebouwen en landschappen te ontwerpen, loopt als een rode draad door Dudoks loopbaan. Hij keek vrijer dan de doorsnee ontwerper, want was niet opgeleid als architect maar als genieofficier, een functie die hij van 1905 tot 1913 zou vervullen. In zijn vrije tijd schetste hij wachtgebouwtjes, villa's, maar ook de Utrechtse Domkerk. Een van zijn eerste publicaties in een architectuurtijdschrift ging over de tak van het militaire bouwen die het dichtst bij de civiele bouwkunst lag: de kazernebouw, een stedenbouwkundige, woningbouwkundige en architectonische opgave in één. In zijn tijd als militair ontwikkelde Dudok een gevoel voor hiërarchie en representatie, voor het organiseren van de dagritmes van grote groepen mensen, aandacht voor de leefbaarheid en menselijke maat en een optimale toepassing van licht en lucht – ontwerpinstrumenten die later van onschatbare waarde zouden blijken. Toen hij gestationeerd was in Purmerend om dichter bij de uitbreidingswerkzaamheden aan de Stelling van Amsterdam te wonen, maakte hij kennis met architect Jo Oud, die een paar huizen verderop woonde. In 1913 werd Dudok aangenomen in Leiden, waar hij aan de slag kon als ingenieur Gemeentewerken. Oud reisde hem achterna en samen ontwierpen ze een arbeidersbuurtje in Leiderdorp, opgezet volgens het dan razend populaire uit Engeland overgewaaide concept van de 'garden city', de tuinstad. Afgezien van wat hij wist uit een stapel handboeken van stedenbouwkundige grootheden was dit voor Dudok de eerste en enige kennis die hij opdeed over volkswoningbouw voordat hij in Hilversum aan zijn later zo gelauwerde serie woningbouwprojecten begon.

In 1915 solliciteerde Dudok naar de betrekking van Directeur Gemeentewerken in Hilversum. Naast de opdracht een nieuw stadhuis te bouwen, was het uitbreidingsplan aan herziening toe en was er een dringende vraag naar meer arbeiderswoningen. Vanaf het eerste begin trokken de ontwikkelingen in het Gooise dorp de aandacht van vakbroeders en pers, zowel nationaal als internationaal. Nog geen tien jaar na de aanstelling van Dudok – het raadhuis bestaat dan enkel nog op papier – stond Hilversum te boek als het architectuurwalhalla

that was closest to civil engineering: barracks, an urban, hous-
ing, and architectural assignment in one. In his time in the mili-
tary, Dudok developed a sense of hierarchy and representation,
of how to organize the daily rhythms of large groups of people,
paying attention to the quality of life and human dimensions,
and optimizing the use of light and air – design instruments
that would later prove invaluable. When he was stationed in
Purmerend—to live closer to the extension work on the Defence
Line of Amsterdam—he met architect Jo Oud, who lived a few
houses down the road. In 1913, Dudok was appointed in Leiden,
and started working as a municipal engineer. Oud followed him
and together they designed a working-class neighbourhood in
Leiderdorp, set up according to the then extremely popular con-
cept of the garden city, which had originated in England. Apart
from what he knew from a pile of handbooks by great names
in urban planning, this was Dudok's first and only knowledge of
residential development before he began his series of housing
projects in Hilversum, for which he would later receive so much
praise.

In 1915, Dudok applied for the position of Director of
Public Works in Hilversum. In addition to the commission to
build a new town hall, the expansion plan was in need of revi-
sion and there was an urgent demand for more working-class
housing. From the very beginning, the developments in this town
attracted the attention of colleagues and the press, both nation-
ally and internationally. Less than ten years after Dudok's ap-
pointment—the town hall still only existed on paper—Hilversum
was listed as the architectural paradise of the Netherlands,
and the Mecca of garden city designers. A host of architects,
students, sociologists, and garden city experts travelled to
Hilversum in the 1920s and 1930s to be shown around by a
young and charismatic Willem Dudok, who gained an unprece-
dented reputation.

The year 1928 heralded a new phase in Dudok's career.
He was an established name and, especially abroad, one of the
figureheads of the Dutch modern world of architecture. At his
own request, Dudok stepped back a little from Hilversum. From
Director of Public Works, he became municipal architect, offi-
cially because this would give him more time for the construc-
tion of the town hall and his work for the prestigious Permanent
Committee for the Expansion Plans of North Holland, but also
because he would then be able to work outside Hilversum
without needing permission. His attention and ambition shifted
to the big cities, such as Rotterdam, Schiedam, Arnhem and
Utrecht. Dudok prospered as an urban planner in the 1930s. He

van Nederland, en het Mekka der tuinstadbouwers. Een schare architecten, studenten, sociologen en tuinstadexperts trok in de jaren twintig en dertig naar Hilversum om rondgeleid te worden door een jonge en charismatische Willem Dudok, die een ongekende reputatie verwierf.

Het jaar 1928 luidde voor Dudok een nieuwe fase in zijn carrière in. Hij was een gevestigde naam en – met name in het buitenland – een van de boegbeelden van de Nederlandse moderne architectuurwereld. Op eigen verzoek nam Dudok meer afstand van Hilversum. Van directeur Publieke Werken werd hij gemeente-architect, officieel omdat hij zo meer tijd zou hebben voor de bouw van het raadhuis en zijn werk in de prestigieuze Vaste Commissie voor de Uitbreidingsplannen van Noord-Holland, maar zeker ook omdat hij dan zonder toestemming buiten Hilversum kon werken. Zijn aandacht en ambitie verschoof naar de grote steden, zoals Rotterdam, Schiedam, Arnhem en Utrecht. Als stedenbouwkundige ging het Dudok in de jaren dertig voor de wind. Hij ontsteeg het imago van dorpse tuinstadbouwer en werd onderdeel van een netwerk van kopstukken uit de Nederlandse stedenbouwkundige wereld. De opdracht in 1934 om als stedenbouwkundig adviseur de uitbreiding van Den Haag te begeleiden, bracht hem in het milieu van grootstedelijke ontwerpers als Louis Scheffer en Cornelis van Eesteren (Amsterdam) en Willem Witteveen (Rotterdam). Zijn adviseurschap van de Vaste Commissie was voor hem een introductie met een andere schaal en nieuwe theorieën op het gebied van stedenbouw en landschap. Het vormde zijn denkbeelden over de relatie tussen het bebouwde en onbebouwde, waarbij het laatste in zijn ontwerpen onvoorstelbaar belangrijk werd. In zijn uitbreidingsplannen voor Den Haag, Wassenaar en Hilversum propageerde hij het concept van het 'voltooiingsplan' – met daarin een betekenisvolle rol voor het landschap en een op de plek toegespitste benadering van stedenbouw. In 1936 werd Dudok benoemd tot de allereerste voorzitter van de Bond van Nederlandse Stedenbouwkundigen.

In tegenstelling tot het negatieve standaardbeeld van zijn ontwerpwerkzaamheden na de Tweede Wereldoorlog, blijken die jaren juist heel relevant te zijn. Dudok was sturend voor de wederopbouw van Den Haag en Velsen, ontwierp in het Amsterdamse Geuzenveld een woonbuurt voor ongeveer duizend gezinnen, trad bij de Rotterdamse wederopbouw op als een van de toezichthouders en verfraaide de Nederlandse wegen met zijn Esso-stations. Voor de N.V. Hoogovens maakte hij het grootste en meest imponerende ontwerp uit zijn oeuvre.

transcended the image of a garden city planner and became part of a network of prominent figures in the Dutch urban planning world. The commission in 1934 to supervise the expansion of The Hague as an urban planning consultant brought him into the circle of metropolitan designers such as Louis Scheffer and Cornelis van Eesteren (Amsterdam) and Willem Witteveen (Rotterdam). His advising role at the Permanent Committee meant an introduction to a different scale and new theories in the field of urban planning and landscape architecture. It shaped his views on the relationship between the built-up and the undeveloped, the latter becoming incredibly important in his designs. In his expansion plans for The Hague, Wassenaar and Hilversum, he propagated the concept of the 'completion plan' – with a significant role for the landscape and a site-specific approach to urban planning. In 1936, Dudok was appointed as the very first chairman of the Association of Dutch Urban Planners.

Koninklijke Hoogovens, Velsen, IJmuiden

In contrast to the negative image of his design work after the Second World War, those years have actually proved to be very relevant. Dudok put his mark on the reconstruction of The Hague and Velsen, designed a residential area for about a thousand families in the Geuzenveld district of Amsterdam, acted as one of the supervisors of the reconstruction of Rotterdam, and embellished the Dutch roads with his Esso petrol stations. For N.V. Hoogovens he made the largest and most impressive design in his oeuvre.

Nederland
The Netherlands

Naarderweg

Larenseweg

L1-2

L4-9

L3-7 L6-5

Johannes Geradtsweg

L5-11

L5-13
L5-15

L3-9

Geert van Mesdagweg

's-Gravelandseweg

L5-14

L4-8

L8-1

L4-3 L5-1 L4-10

L5-10

Minckelersstraat L5-12

L2-10

L4-4
L5-9

L6-6

L4-7

Vaartweg

L2-6

L6-3

L6-4

Emmastraat

Oosterengweg

L2-9

Loosdrechtseweg

L4-2 L5-4

L5-5

L6-2

L4-1 L5-7

L6-1

L5-6 L5-8

Soestdijkerstraatweg

L5-3

Diependaalselaan

L4-5

L3-4

L1-4

Utrechtseweg

Landschap van herdenken
Landscape of Commemoration
L1-1 Crematorium Westerveld, Velsen
L1-2 Noorderbegraafplaats, Hilversum
L1-3 Begraafplaats Duinhof, Velsen
L1-4 Begraafplaats Zuiderhof, Hilversum

Landschap van werken
Landscape of Work
L2-1 Kantoor Leidsch Dagblad, Leiden
L2-2 Kantoor HAV-bank, Schiedam
L2-3 Kantoor De Nederlanden van 1845, Arnhem
L2-4 Erasmushuis, Rotterdam
L2-5 Kantoor De Nederlanden van 1845, Rotterdam
L2-6 Dependance politiebureau, Hilversum
L2-7 Kantoor Koninklijke Hoogovens, Velsen
L2-8 Havengebouw, Amsterdam
L2-9 Drukkerij en Uitgeverij De Boer, Hilversum
L2-10 Winkel C&A, Hilversum

Landschap van wonen
Landscape of Living
L3-1 Houten woningen, Naarden
L3-2 Landhuis De Schoppe, Hengelo
L3-3 Villa met dokterspraktijk Borst, Hengelo
L3-4 Woonhuis Dudok, De Wikke, Hilversum
L3-5 Villa Maassen, Bilthoven
L3-6 Parkflats, Bussum
L3-7 Villa Golestan, Hilversum
L3-8 Flatcomplex Kom van Biegel, Bussum
L3-9 Flatcomplex Quatre Bras, Hilversum
L3-10 Julianaflat, bank en winkels, Bilthoven

Landschap van de tuinstad
Landscape of the Garden City
L4-1 Eerste gemeentelijke woningbouw, Hilversum
L4-2 Vierde gemeentelijke woningbouw, Hilversum
L4-3 Zesde gemeentelijke woningbouw, Hilversum
L4-4 Elfde gemeentelijke woningbouw, Hilversum
L4-5 Kastanjevijver, Hilversum
L4-6 Tuindorp De Burgh, Eindhoven
L4-7 Eenentwintigste gemeentelijke woningbouw, Hilversum
L4-8 Tweeëntwintigste gemeentelijke woningbouw, Hilversum
L4-9 Vijfentwintigste gemeentelijke woningbouw, Hilversum
L4-10 Woningbouwcomplex Kamrad, Hilversum

Landschap van leren
Landscape of Learning
L5-1 Valerius- en Marnixschool, Hilversum
L5-2 Hogere Burgerschool, Leiden
L5-3 Geraniumschool, Hilversum
L5-4 Rembrandtschool, Hilversum
L5-5 Dr. Bavinckschool, Hilversum
L5-6 Oranjeschool, Hilversum
L5-7 Catharina van Rennes- en Julianaschool, Hilversum
L5-8 Fabritius- en Ruysdaelschool, Hilversum
L5-9 Nassauschool, Hilversum
L5-10 Vondelschool, Hilversum
L5-11 Multatulischool, Hilversum
L5-12 Nelly Bodenheim- en Minckelerschool, Hilversum
L5-13 Nienke van Hichtumschool, Hilversum
L5-14 Johannes Calvijnschool, Hilversum
L5-15 Snelliusschool, Hilversum

Landschap van vermaak
Landscape of Leisure
L6-1 Laapersveld, Hilversum
L6-2 Gemeentelijk Sportpark, Hilversum
L6-3 Recreatiegebied Anna's Hoeve, Hilversum
L6-4 Watersportpaviljoen, Hilversum
L6-5 Hertenstal, Hilversum
L6-6 Zand- en zoutbunker, Hilversum

Landschap van de naoorlogse stad
Landscape of the Post-war City
L7-1 Wederopbouwplan Sportlaan-Zorgvliet, Den Haag
L7-2 Stedenbouwkundige plannen Moerwijk en Morgenstond, Den Haag
L7-3 Stedenbouwkundig plan Nieuw IJmuiden, Velsen
L7-4 Woningbouw Geuzenveld, Amsterdam
L7-5 Flatgebouwen Buitenveldert, Amsterdam

Landschap van representatie
Landscape of Representation
L8-1 Raadhuis, Hilversum
L8-2 Monument Afsluitdijk, Den Oever
L8-3 Stadsschouwburg, Utrecht
L8-4 Raadhuis, Velsen

Landscape of Commemoration

Crematorium Westerveld, Velsen, Driehuis, 1925-1952 18

19 Landschap van herdenken L1-1

Crematorium Westerveld, Velsen, Driehuis, 1925-1952 20

Crematorium Westerveld, Velsen, Driehuis, 1925-1952 22

Crematorium Westerveld, Velsen, Driehuis, 1925-1952 24

Noorderbegraafplaats, Hilversum, 1927-1929

Noorderbegraafplaats, Hilversum, 1927-1929 28

Noorderbegraafplaats, Hilversum, 1927-1929

Begraafplaats Duinhof, Velsen, 1959-1961

Begraafplaats Duinhof, Velsen, 1959-1961 34

Begraafplaats Duinhof, Velsen, 1959-1961

Begraafplaats Zuiderhof, Hilversum, 1957-1964

Begraafplaats Zuiderhof, Hilversum, 1957-1964 40

Begraafplaats Zuiderhof, Hilversum, 1957-1964 42

Begraafplaats Zuiderhof, Hilversum, 1957-1964

Kantoor Leidsch Dagblad, Leiden, 1916-1917

Kantoor Leidsch Dagblad, Leiden, 1916-1917 48

Kantoor Leidsch Dagblad, Leiden, 1916-1917 50

Kantoor Hollandsche Algemeene Verzekeringsbank, Schiedam, 1931-1935

Kantoor De Nederlanden van 1845, Arnhem, 1937-1939 54

Erasmushuis, Rotterdam, 1938-1939

Erasmushuis, Rotterdam, 1938-1939

Erasmushuis, Rotterdam, 1938-1939

Erasmushuis, Rotterdam, 1938-1939

Kantoor De Nederlanden van 1845, Rotterdam, 1942-1952 64

Kantoor De Nederlanden van 1845, Rotterdam, 1942-1952 66

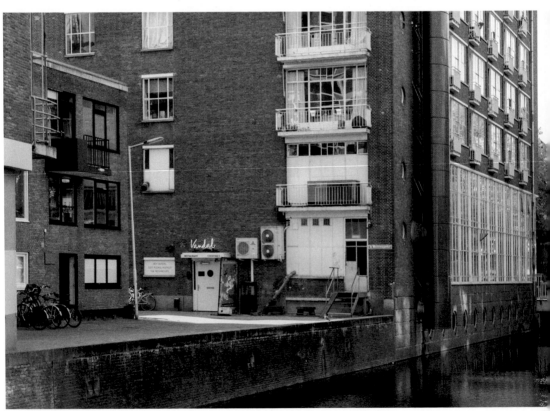

Kantoor De Nederlanden van 1845, Rotterdam, 1942-1952 68

Dependance politiebureau, Hilversum, 1950-1955

Dependance politiebureau, Hilversum, 1950-1955 72

Koninklijke Hoogovens, Velsen, IJmuiden, 1947-1951 74

Koninklijke Hoogovens, Velsen, IJmuiden, 1947-1951

Koninklijke Hoogovens, Velsen, IJmuiden, 1947-1951 78

Koninklijke Hoogovens, Velsen, IJmuiden, 1947-1951

Koninklijke Hoogovens, Velsen, IJmuiden, 1947-1951 82

Koninklijke Hoogovens, Velsen, IJmuiden, 1947-1951 84

Havengebouw, Amsterdam, 1951-1965

Havengebouw, Amsterdam, 1951-1965

Drukkerij en Uitgeverij De Boer, Hilversum 1958-1961 90

Drukkerij en Uitgeverij De Boer, Hilversum 1958-1961

Winkel C&A, Hilversum, 1962 94

Houten woningen, Naarden, 1921

Houten woningen, Naarden, 1921

Houten woningen, Naarden, 1921

Landhuis De Schoppe, Hengelo, 1920-1921

Landhuis De Schoppe, Hengelo, 1920-1921 104

Villa met dokterspraktijk Borst, Hengelo, 1925-1927 106

Landschap van wonen

Villa met dokterspraktijk Borst, Hengelo, 1925-1927 108

Woonhuis Dudok, De Wikke, Hilversum, 1926

Woonhuis Dudok, De Wikke, en buurpand, Hilversum 112

Villa Maassen, Bilthoven, 1950

Parkflats, Bussum, 1951-1956

Parkflats, Bussum, 1951-1956

Villa Golestan, Hilversum, 1953

Flatcomplex Kom van Biegel, Bussum, 1954-1961

Flatcomplex Kom van Biegel, Bussum, 1954-1961

Flatcomplex Quatre Bras, Hilversum, 1954-1955

Flatcomplex Quatre Bras, Hilversum, 1954-1955

Julianaflat, bank en winkels, Bilthoven, 1955-1960

Julianaflat, bank en winkels, Bilthoven, 1955-1960 132

Eerste gemeentelijke woningbouw, Hilversum, 1915-1922 134

Eerste gemeentelijke woningbouw, Hilversum, 1915-1922 136

Eerste gemeentelijke woningbouw, Hilversum, 1915-1922 138

Vierde gemeentelijke woningbouw met badhuis, Hilversum, 1920-1924

Zesde gemeentelijke woningbouw, Hilversum, 1921-1923 142

Zesde gemeentelijke woningbouw, Hilversum, 1921-1923 144

Zesde gemeentelijke woningbouw, Hilversum, 1921-1923 146

Elfde gemeentelijke woningbouw, Hilversum, 1927-1928 148

Elfde gemeentelijke woningbouw, Hilversum, 1927-1928 150

Kastanjevijver, Hilversum, 1935

Kastanjevijver, Hilversum, 1935

Tuindorp De Burgh, Eindhoven, 1937-1938

Tuindorp De Burgh, Eindhoven, 1937-1938

Tuindorp De Burgh, Eindhoven, 1937-1938

Eenentwintigste gemeentelijke woningbouw, Hilversum, 1947-1949

Tweeëntwintigste gemeentelijke woningbouw, Hilversum, 1949

Vijfentwintigste gemeentelijke woningbouw, Hilversum, 1950-1956

Vijfentwintigste gemeentelijke woningbouw, Hilversum, 1950-1956

Woningbouwcomplex Kamrad, Hilversum, 1959-1964 170

Woningbouwcomplex Kamrad, Hilversum, 1959-1964 172

Landscape of the Garden City

Valerius- en Marnixschool, Hilversum, 1930

Valerius- en Marnixschool, Hilversum, 1930 176

Valerius- en Marnixschool, Hilversum, 1930 178

Valerius- en Marnixschool, Hilversum, 1930 180

Hogere Burgerschool, Leiden, 1913-1917

Geraniumschool, Hilversum, 1916-1918

Geraniumschool, Hilversum, 1916-1918

Rembrandtschool, Hilversum, 1917-1920

Rembrandtschool, Hilversum, 1917-1920

Dr. Bavinckschool, Hilversum, 1921-1922
192

Oranjeschool, Hilversum, 1922

Oranjeschool, Hilversum, 1922

Catharina van Rennes- en Julianaschool, Hilversum, 1925-1927

Catharina van Rennes- en Julianaschool, Hilversum, 1925-1927

Catharina van Rennes- en Julianaschool, Hilversum, 1925-1927

Catharina van Rennes- en Julianaschool, Hilversum, 1925-1927

Fabritius- en Ruysdaelschool, Hilversum, 1925-1928 206

Fabritius- en Ruysdaelschool, Hilversum, 1925-1928 208

Fabritius- en Ruysdaelschool, Hilversum, 1925-1928 210

Fabritius- en Ruysdaelschool, Hilversum, 1925-1928 212

Nassauschool, Hilversum, 1927-1928

Nassauschool, Hilversum, 1927-1928

216

Vondelschool, Hilversum, 1928-1930

Multatulischool, Hilversum, 1928-1931

Nelly Bodenheim- en Minckelerschool, Hilversum, 1929 222

Nienke van Hichtumschool, Hilversum, 1929-1930 224

Nienke van Hichtumschool, Hilversum, 1929-1930 226

ARTIESTEN
INGANG

Nienke van Hichtumschool, Hilversum, 1929-1930 228

Nienke van Hichtumschool, Hilversum, 1929-1930

Johannes Calvijnschool, Hilversum, 1929-1930

Johannes Calvijnschool, Hilversum, 1929-1930

On the sign in the image:

ALCOHOLVERBOD

Ingevolge artikel
2.4.6. eerste lid
APV is het
verboden in dit
gebied alcohol
te nuttigen

License plate: 02-GN-XF

Snelliusschool, Hilversum, 1931-1932

236

Snelliusschool, Hilversum, 1931-1932

Laapersveld, Hilversum, 1919-1920

Laapersveld, Hilversum, 1919-1920

Laapersveld, Hilversum, 1919-1920

244

Laapersveld, Hilversum, 1919-1920

246

Gemeentelijk sportpark, Hilversum, 1918-1920

Gemeentelijk sportpark, Hilversum, 1918-1920

Landschap van vermaak

Gemeentelijk sportpark, Hilversum, 1918-1920

Recreatiegebied Anna's Hoeve, Hilversum, 1932-1935 254

Recreatiegebied Anna's Hoeve, Hilversum, 1932-1935

257 Landscape of Leisure L6-3

Recreatiegebied Anna's Hoeve, Hilversum, 1932-1935 258

Watersportpaviljoen, Hilversum, 1935-1939

Watersportpaviljoen, Hilversum, 1935-1939

262

Hertenstal, Hilversum, 1937

Hertenstal, Hilversum, 1937 266

Zand- en zoutbunker, Hilversum, 1940-1944

Zand- en zoutbunker, Hilversum, 1940-1944

Wederopbouwplan Sportlaan-Zorgvliet, Den Haag, 1945-1952

Wederopbouwplan Sportlaan-Zorgvliet, Den Haag, 1945-1952

Wederopbouwplan Sportlaan-Zorgvliet, Den Haag, 1945-1952

Wederopbouwplan Sportlaan-Zorgvliet, Den Haag, 1945-1952

279 Landschap van de naoorlogse stad L7-1

Stedenbouwkundige plannen Moerwijk en Morgenstond, Den Haag, 1947-1951

Stedenbouwkundige plannen Moerwijk en Morgenstond, Den Haag, 1947-1951

Stedenbouwkundige plannen Moerwijk en Morgenstond, Den Haag, 1947-1951

Stedenbouwkundig plan Nieuw IJmuiden, Velsen, 1945-1947　　286

Stedenbouwkundig plan Nieuw IJmuiden, Velsen, 1945-1947 288

Woningbouw Geuzenveld, Amsterdam, 1953-1957

Woningbouw Geuzenveld, Amsterdam, 1953-1957

Flatgebouwen Buitenveldert, Amsterdam, 1964-1967

Flatgebouwen Buitenveldert, Amsterdam, 1964-1967

Raadhuis, Hilversum, 1923-1931

Raadhuis, Hilversum, 1923-1931

Raadhuis, Hilversum, 1923-1931 302

Raadhuis, Hilversum, 1923-1931

Raadhuis, Hilversum, 1923-1931

Raadhuis, Hilversum, 1923-1931

Raadhuis, Hilversum, 1923-1931 310

Raadhuis, Hilversum, 1923-1931

Landscape of Representation

Monument Afsluitdijk, Den Oever, 1933

Monument Afsluitdijk, Den Oever, 1933

Monument Afsluitdijk, Den Oever, 1933

In the photograph, the inscription reads:

HIER WERD DE
DIJK GESLOTEN
28 MEI 1932

Stadsschouwburg, Utrecht, 1937-1941

Stadsschouwburg, Utrecht, 1937-1941

Stadsschouwburg, Utrecht, 1937-1941

Stadsschouwburg, Utrecht, 1937-1941

Raadhuis, Velsen, 1949-1965

Raadhuis, Velsen, 1949-1965

Raadhuis, Velsen, 1949-1965 334

Raadhuis, Velsen, 1949-1965

Landschap van herdenken Landscape of Commemoration
L1-1	Crematorium Westerveld, Velsen	17
L1-2	Noorderbegraafplaats, Hilversum	26
L1-3	Begraafplaats Duinhof, Velsen	32
L1-4	Begraafplaats Zuiderhof, Hilversum	38

Landschap van werken Landscape of Work
L2-1	Kantoor Leidsch Dagblad, Leiden	46
L2-2	Kantoor HAV-bank, Schiedam	52
L2-3	Kantoor De Nederlanden van 1845, Arnhem	54
L2-4	Erasmushuis, Rotterdam	56
L2-5	Kantoor De Nederlanden van 1845, Rotterdam	64
L2-6	Dependance politiebureau, Hilversum	70
L2-7	Kantoor Koninklijke Hoogovens, Velsen	74
L2-8	Havengebouw, Amsterdam	86
L2-9	Drukkerij en Uitgeverij De Boer, Hilversum	90
L2-10	Winkel C&A, Hilversum	94

Landschap van wonen Landscape of Living
L3-1	Houten woningen, Naarden	96
L3-2	Landhuis De Schoppe, Hengelo	102
L3-3	Villa met dokterspraktijk Borst, Hengelo	106
L3-4	Woonhuis Dudok, De Wikke, Hilversum	110
L3-5	Villa Maassen, Bilthoven	114
L3-6	Parkflats, Bussum	116
L3-7	Villa Golestan, Hilversum	120
L3-8	Flatcomplex Kom van Biegel, Bussum	122
L3-9	Flatcomplex Quatre Bras, Hilversum	126
L3-10	Julianaflat, bank en winkels, Bilthoven	130

Landschap van de tuinstad Landscape of the Garden City
L4-1	Eerste gemeentelijke woningbouw, Hilversum	134
L4-2	Vierde gemeentelijke woningbouw, Hilversum	140
L4-3	Zesde gemeentelijke woningbouw, Hilversum	142
L4-4	Elfde gemeentelijke woningbouw, Hilversum	148
L4-5	Kastanjevijver, Hilversum	152
L4-6	Tuindorp De Burgh, Eindhoven	156
L4-7	Eenentwintigste gemeentelijke woningbouw, Hilversum	162
L4-8	Tweeëntwintigste gemeentelijke woningbouw, Hilversum	164
L4-9	Vijfentwintigste gemeentelijke woningbouw, Hilversum	166
L4-10	Woningbouwcomplex Kamrad, Hilversum	170

Landschap van leren Landscape of Learning
L5-1	Valerius- en Marnixschool, Hilversum	174
L5-2	Hogere Burgerschool, Leiden	182
L5-3	Geraniumschool, Hilversum	184
L5-4	Rembrandtschool, Hilversum	188
L5-5	Dr. Bavinckschool, Hilversum	192
L5-6	Oranjeschool, Hilversum	194
L5-7	Catharina van Rennes- en Julianaschool, Hilversum	198
L5-8	Fabritius- en Ruysdaelschool, Hilversum	206
L5-9	Nassauschool, Hilversum	214
L5-10	Vondelschool, Hilversum	218
L5-11	Multatulischool, Hilversum	220
L5-12	Nelly Bodenheim- en Minckelerschool, Hilversum	222
L5-13	Nienke van Hichtumschool, Hilversum	224
L5-14	Johannes Calvijnschool, Hilversum	232
L5-15	Snelliusschool, Hilversum	236

Landschap van vermaak Landscape of Leisure
L6-1	Laapersveld, Hilversum	240
L6-2	Gemeentelijk Sportpark, Hilversum	248
L6-3	Recreatiegebied Anna's Hoeve, Hilversum	254
L6-4	Watersportpaviljoen, Hilversum	260
L6-5	Hertenstal, Hilversum	264
L6-6	Zand- en zoutbunker, Hilversum	268

Landschap van de naoorlogse stad Landscape of the Post-war City
L7-1	Wederopbouwplan Sportlaan-Zorgvliet, Den Haag	272
L7-2	Stedenbouwkundige plannen Moerwijk en Morgenstond, Den Haag	280
L7-3	Stedenbouwkundig plan Nieuw IJmuiden, Velsen	286
L7-4	Woningbouw Geuzenveld, Amsterdam	290
L7-5	Flatgebouwen Buitenveldert, Amsterdam	294

Landschap van representatie Landscape of Representation
L8-1	Raadhuis, Hilversum	298
L8-2	Monument Afsluitdijk, Den Oever	314
L8-3	Stadsschouwburg, Utrecht	320
L8-4	Raadhuis, Velsen	328

L1-1

In 1926 ontwierp Dudok voor crematorium Westerveld in Driehuis (Velsen) een columbarium in de openlucht, in 1939 een columbarium met aula en één met een open urnengalerij; tussen 1937 en 1941 een ontvangstruimte met directeurswoning en in 1952 een uitbreiding van een van de columbaria. Zijn serie paddenstoelvormige urnen is nog in gebruik.
In 1926, Dudok designed an open-air columbarium in Driehuis (Velsen) for the Westerveld crematorium; in 1939, a columbarium with an auditorium and one with an open urn gallery; between 1937 and 1941, a reception area with the director's house; and in 1952, an extension for one of the columbaria. His series of mushroom-shaped urns is still in use.

L1-2

De Noorderbegraafplaats werd in 1929 aan de rand van Hilversum aangelegd. Na de oorlog groeide het dorp om de begraafplaats heen, in hetzelfde orthogonale grid als deze dodenstad. Dudok en zijn vrouw liggen er begraven. De aanwezigheid van de vijver is symbolisch en praktisch: deze dient tevens als waterreservoir. The Noorderbegraafplaats was laid out on the outskirts of Hilversum in 1929. After the war, the town grew around the cemetery, in the same orthogonal grid as this necropolis. Dudok and his wife are buried here. The pond is both symbolic and practical: it also serves as a water reservoir.

L1 Landschap van herdenken

In 1939 woont dominee Jo van Dijk een uitvaart bij in het crematorium Westerveld bij Driehuis (Velsen), in de dan gloednieuwe door Dudok ontworpen aula. Een dame in een zwart uniform, volgens de dominee een mix tussen dat van een KLM-stewardess en een conductrice van de Gelderse Tram Maatschappij, begeleidt de stoet door het heuvelachtige duinlandschap naar de aula. In het gebouw valt zonlicht in overdaad op blinkend marmer. Grote vensters sturen de blik naar buiten, waar de dominee boven het jonge voorjaarsgroen van de dichtbegroeide duinen een blauwe hemel ziet. Het is allemaal zo volmaakt en beschaafd en tegelijk zo afstandelijk. Van Dijk mist het stuntelige van het leven, zoals je die op een rommelige begraafplaats op een Groningse terp of in de luwte van een bakstenen kerkje op de Veluwe wel kan ervaren en waar niemand zich hoeft te generen voor verval of ouderdom.

De dominee geeft niet alleen een messcherpe analyse van de toen veranderende, meer klinische omgang met de dood, maar ook van de architectuur van Dudok, die daar naadloos op aansloot. In de steeds optimistischer en op vooruitgangsdenken gerichte maatschappij werd sterven een smetteloos einde van een gelukkig leven. De collectie funeraire bouwwerken en landschappen die Dudok van de jaren twintig tot in de jaren zestig ontwierp, zijn symbolen van die nieuwe opvatting, waar voor de dramatiek en het mysterie van de dood steeds minder plek was.

Deze landschappen overweldigen niet. Dudok koos in de vormgeving en opzet voor een universele symboliek, gericht op puur persoonlijke ervaringen. Dat uitgangspunt doet denken aan de Woodland Cemetery in Stockholm van architecten Gunnar Asplund en Sigurd Lewerentz, destijds een van de bekendste begraafplaatsen van Europa. Dudoks aula- en entreegebouwen zijn vrijwel allemaal wit, met zwarte accenten. Het zijn kleuren die geen kant kiezen, die niet getuigen van een culturele of religieuze voorkeur. Wit is in oosterse culturen een kleur die geassocieerd wordt met rouw en dood, terwijl in westerse culturen zwart die betekenis in zich heeft. Dudok gebruikt voor de afwerking glad stucwerk, wit gekeimd baksteen of geglazuurde tegels, materialen die met een schoonmaak- of schilderbeurt eeuwig fris en nieuw lijken. De interieurs zijn kraakhelder en overal vind je wit marmer met een duidelijke zwarte dooradering.

Gebouwen en landschap vormen samen een rite-de-passage, een gecontroleerde opeenvolging van geabstraheerde universele ervaringen, waarin eenieder iets persoonlijks kan ontdekken. Dat begint al bij binnenkomst met een solitaire treurboom op het voorplein of een wateroppervlak als symbool van oneindigheid en transitie. Het entreegebied van begraafplaats Zuiderhof (1959-1964) in Hilversum, gelegen op de overgang van dorp naar heide, is aan drie zijden omsloten door hoge galerijen met ranke, vierkante kolommen. De bestrating is een eindeloze herhaling van vierkanten en ook de vensters, het ondiepe waterbassin en de plafondelementen zijn vierkant. Ook op de Hilversumse Noorderbegraafplaats (1927-1930) en begraafplaats Duinhof bij Velsen (1961) is het entreegebouw vormgegeven als een sluis naar een andere wereld – letterlijk door luifels, poorten of onderdoorgangen er onderdeel van uit te laten maken. De bezoeker wordt bij binnenkomst niet overweldigd door een direct zicht op

In 1939, minister Jo van Dijk attended a funeral in the Westerveld crematorium near Driehuis (Velsen), in the then brand-new auditorium designed by Dudok. A lady in a black uniform, according to the minister a mix between that of a KLM stewardess and a conductor of the Gelderse Tram Maatschappij, accompanied the procession through the rolling dune landscape to the auditorium. In the building, sunlight lavishly fell on shiny marble. Large windows directed people's gaze outwards, where the minister saw a blue sky above the young spring green of the densely vegetated dunes. It was all so perfect and civilized, yet at the same time so detached. Van Dijk missed the messy side of life, such as you can experience in a disorderly cemetery on a mound in Groningen or in the lee of a small brick church at the Veluwe, where no one needs to be embarrassed by decline or old age.

With this description, the pastor not only gave a razor-sharp analysis of the then changing, more clinical approach to death, but also of Dudok's architecture, which fitted in seamlessly with this approach. In an increasingly optimistic and forward-looking society, dying became a clean end to a happy life. The collection of funerary buildings and landscapes that Dudok designed from the 1920s to the 1960s are symbols of this new conception, in which there was less and less room for the drama and mystery of death.

These landscapes are not overwhelming. Dudok opted for a universal symbolism in the design and layout, focused on purely personal experiences. This approach is reminiscent of the Woodland Cemetery in Stockholm by architects Gunnar Asplund and Sigurd Lewerentz, one of the most famous cemeteries in Europe at the time. Dudok's auditorium and entrance buildings are almost all white, with black accents. These are neutral colours, that do not show any cultural or religious preference. In Eastern cultures the colour white is associated with mourning and death, while in Western cultures black carries that meaning. Dudok used smooth stucco, white coated brick or glazed tiles for the finish, materials that, when regularly cleaned or painted, will always look fresh and new. The interiors are perfectly clean and there is white marble with a clear black veining everywhere.

Buildings and landscape together form a rite of passage, a controlled sequence of abstracted universal experiences, in which everyone can discover something personal. This starts as soon as you enter, with a solitary weeping tree on the forecourt or a surface of water as a symbol of infinity and transition. The entrance area of Zuiderhof Cemetery (1959-1964) in Hilversum, located on the border between the town and the heath, is enclosed on three sides by high galleries with slim, square columns. The paving is an endless repetition of squares, and the windows, the shallow water basin and the ceiling elements are square too. At the Hilversum Noorderbegraafplaats (1927-1930) and Duinhof cemetery near Velsen (1961), the entrance building was also designed as a gateway to another world – literally by making canopies, gates or underpasses part of it. Upon entering, the visitor is not overwhelmed by a direct view of the graves, but first has a view of a monumental axis or – in the case of Duinhof – of the surrounding dune landscape. The paths to the burial grounds

L1-3

De aula en bijgebouwen van de begraafplaats Duinhof (1961) in Velsen liggen op een open plek in het duinlandschap, bereikbaar via een lange, bochtige weg door het bos. Talloze architectuurelementen verwijzen naar een overgang: de luifel, het uitstekende doosraam van de aula met zicht op een vijver, de poort en de zuilengang.

The auditorium and outbuildings of the Duinhof cemetery (1961) in Velsen are located in a clearing in the dune landscape, accessible via a long, winding road through the woods. Numerous architectural elements evoke a sense of transition: the canopy, the protruding box window of the auditorium overlooking a pond, the gate, and the colonnade.

L1-4

Begraafplaats Zuiderhof ligt aan de rand van Hilversum, op de overgang naar de heide. Het entreegebied is tussen 1957 en 1964 ontworpen als een voorhof, aan drie zijden omsloten door een zuilengang met ranke, zes meter hoge kolommen. Het ijsblauw en wit versterken het verstilde en ceremoniële karakter van deze plek.

Zuiderhof cemetery is located on the outskirts of Hilversum, on the border with the heath. The entrance area was designed between 1957 and 1964 as a forecourt, enclosed on three sides by galleries with slim, six-metre-high columns. The ice blue and white enhance the serene and ceremonial character of this place.

L2-1

In samenwerking met architect J.J.P. Oud ontwierp Dudok in 1916 dit kantoorgebouw voor het Leidsch Dagblad. Ondanks de beperkingen van de driehoekige kavel en de ligging tussen de Trekvliet en de Witte Singel lukte het naar alle zijden een representatief kantoor te maken. In het gebouw huist nu het kantongerecht.
In collaboration with architect J.J.P. Oud, Dudok designed this office building for the newspaper Leidsch Dagblad in 1916. Despite the limitations of the triangular plot and its location between the canals Trekvliet and Witte Singel, they succeeded in creating an office that is representative on all sides. The building now houses the district court.

L2-2

Dit kantoorgebouw was het strogele uithangbord van de Hollandsche Algemeene Verzekeringsbank. Dudok ontwierp het rond 1935 voor een prominente plek langs een van de belangrijkste entrees tot de binnenstad van Schiedam en als voorname kop voor de eeuwenoude Lange Haven.
This office building was the straw-coloured flagship of the insurance bank Hollandsche Algemeene Verzekeringsbank. Dudok designed it around 1935 for a prominent location along one of the most important entrances to Schiedam city centre and as an elegant front for the centuries-old Lange Haven canal.

de graven, maar heeft eerst zicht op een monumentale as of – in het geval van Duinhof – op het omliggende duinlandschap. De paden naar de grafvelden beginnen breed, maar worden steeds smaller en informeler. De graven zijn geclusterd in kamers, omzoomd door hagen en bomen. Hier voel je je buiten, aldus Dudok, maar toch beschut als in een vertrek, waar de bomen de wanden zijn en de hemel het dak.

Dudoks eerste kennismaking met het ontwerpen voor de dood was niet in Hilversum, maar op begraafplaats en crematorium Westerveld bij Driehuis. Op een hoge duintop staat het eerste crematorium in Nederland, gebouwd in 1913. Cremeren was tot 1955 verboden, maar werd hier gedoogd. Vooral omdat kunstenaars en vernieuwers als schrijver Louis Couperus, politicus Ferdinand Domela Nieuwenhuis en huisarts en feministe Aletta Jacobs zich er wilden laten cremeren. Het columbarium – de bewaarplaats voor urnen – onder het crematoriumgebouw raakte na tien jaar vol. Dudok ontwierp in 1925 een uitbreiding, nu in de buitenlucht. Hij maakte maximaal gebruik van de potentieel louterende werking van het omliggende landschap. Het hoefijzervormige columbarium – waarvan de vorm een directe verwijzing is naar het columbarium bij Duitslands eerste crematorium in Gotha – volgt de contour van het onderliggende duin en geeft met de open zijde uitzicht op de steile duinvoet. De natuur is overal voelbaar en zichtbaar. Het landschap is het columbarium binnengehaald door beplanting, slimme doorkijkjes en een impluvium, een bassin voor het opvangen van regenwater. Dudok bleef tot in de jaren vijftig huisontwerper van het crematorium en ontwierp er urnen, een aula, kantoorgebouw en columbaria. Het resultaat is een van de meest indrukwekkende herdenkingslandschappen in Nederland, waar de architectuur getuigt van een moderne, niet per se religieuze visie op aardse stoffelijkheid.

start out wide, but become narrower and more informal. The graves are clustered in 'chambers', bordered by hedges and trees. Here you feel that you are outside, according to Dudok, but you still feel sheltered, as if in a room, with the trees as the walls and the sky as the ceiling.

Dudok's first introduction to designing for death was not in Hilversum, but at Westerveld cemetery and crematorium near Driehuis. The first crematorium in the Netherlands, built in 1913, stands on a high dune top. Cremation was prohibited in the Netherlands until 1955, but was condoned here. Especially because artists and innovators such as writer Louis Couperus, politician Ferdinand Domela Nieuwenhuis and general practitioner and feminist Aletta Jacobs wished to be cremated there. The columbarium – the place where urns are stored – underneath the crematorium building became full after ten years. Dudok designed an extension in 1925, this time in the open air. He made maximum use of the potentially comforting effect of the surrounding landscape. The horseshoe-shaped columbarium – the shape of which is a direct reference to the columbarium at Germany's first crematorium in Gotha – follows the contour of the underlying dune and, with its open side, provides a view of the steep dune base. Nature can be felt and seen everywhere. The landscape has been brought into the columbarium with plants, clever vistas and an impluvium, a basin to collect rainwater. Dudok remained the in-house designer of the crematorium until the 1950s, designing urns, an auditorium, office building, and columbaria. The result is one of the most impressive commemorative landscapes in the Netherlands, where architecture bears witness to a modern, not necessarily religious vision of earthly materiality.

L2-3

Dudok had van architect Berlage de functie van huisontwerper voor De Nederlanden van 1845 (nu Nationale Nederlanden) overgenomen. De gekromde vorm van hun Arnhemse kantoorflat uit 1939 volgt de rooilijn van het plantsoen op de oude stadswallen. Achter de hoge glaswanden op de verdieping lag vroeger de open werkzaal voor het bankpersoneel.

Dudok had taken over the position of house designer for insurance company De Nederlanden van 1845 (now Nationale Nederlanden) from architect Berlage. The curved shape of their Arnhem office block from 1939 follows the building line of the park on the old town ramparts. Behind the high glass walls on the first floor used to be the open-plan office for the staff of the bank.

L2-4

Het in 1939 ontworpen bedrijfs-verzamelgebouw Erasmushuis was de eerste 'wolkenkrabber' aan de Coolsingel in Rotterdam. Inmiddels is de 35 meter hoge toren opgenomen in een stadslandschap met een compleet andere maat en schaal. De lage vleugel staat op zes meter hoge kolommen, eronder door is het achterliggende zeventiende-eeuwse Schielandshuis zichtbaar.

The multi-tenant building Erasmushuis, designed in 1939, was the first 'skyscraper' on Rotterdam's Coolsingel. By now, the 35-metre-high tower has been incorporated into an urban landscape of a completely different size and scale. The low wing is supported by columns six metres high, and underneath it the seventeenth-century Schielandshuis can be seen.

L2-5

Het kantoorgebouw De Nederlanden van 1845 met galerijwoningen (1942-1952) is een icoon aan de Rotterdamse Meent. In de oude dubbelhoge kantoorzalen is stadscafé Dudok gevestigd. Waarschijnlijk vanwege dit gebouwontwerp werd Dudok in 1948 benoemd tot stedenbouwkundig supervisor van de wederopbouw van de achterliggende Westewagenstraat. The office building of De Nederlanden van 1845 with gallery flats (1942-1952) is an icon on the street Meent in Rotterdam. Grand-café Dudok is located in the former double-height office halls. It was probably because of this building design that Dudok was appointed urban supervisor of the reconstruction of the street Westewagenstraat behind it in 1948.

L2-6

Dudok ontwierp dit langwerpige gebouw rond 1950 als dependance van het Hilversumse politiebureau. Het is recent verbouwd tot woningen. Dudok designed this elongated building around 1950 as an auxiliary branch of the Hilversum police station. It has recently been converted into housing.

Aan de Coolsingel in Rotterdam opende in 1939 het door Dudok ontworpen Erasmushuis. Het bedrijfsverzamelgebouw had een toen duizelingwekkende hoogte van 44 meter (ter vergelijking: precies tachtig jaar later, in 2019, verhoogde Rotterdam de maximale bouwhoogte naar 250 meter). Volgens *De Maasbode* had menig Rotterdammer last van een stijve nek van het alsmaar omhoog turen, zoekend naar de top van deze 'wolkenkrabber'. De architectuur was vederlicht en uitnodigend, passend bij de moderne Rotterdamse bedrijven die er een kantoorruimte huurden. Ronde bootvensters, ranke hekwerken en een vluchttrappenhuis als dat van een cruiseschip waren bescheiden verwijzingen naar de haven. De bouw van het Erasmushuis was een essentieel onderdeel van de reorganisatie van het Van Hogendorpsplein, het drukke zuidelijke uiteinde van de Coolsingel. Vanwege deze grootscheepse verkeersdoorbraak zou het zeventiende-eeuwse Schielandshuis gesloopt worden. Op het laatste moment veranderde men van gedachten. Het Erasmushuis loste dit stedenbouwkundige probleem op. De hoogbouw vormde de visuele afsluiting van de Coolsingel, terwijl een lage vleugel gedeeltelijk op poten kwam te staan; een ingenieuze oplossing waardoor het achterliggende Schielandshuis vanaf de Coolsingel te zien bleef. Zo koppelde Dudok het roemruchte verleden aan de gedroomde toekomst van de havenstad. Het Erasmushuis was een belofte van wat het moderne Rotterdam kon gaan zijn, vooral toen het een jaar na de opening, na het bombardement van 1940, als een van de weinige gebouwen in het centrum nog overeind stond. Die belofte is meer dan waargemaakt, want inmiddels is het bedrijfsgebouw opgeslokt door een skyline met een geheel eigen maatvoering.

Vanaf de jaren twintig gold Dudok nationaal en internationaal als een architectonische superheld. Grote bedrijven maakten de hand van een van Nederlands meest prominente bouwmeesters maar al te graag onderdeel van hun 'corporate identity'. Toch is elk kantoorgebouw van Dudok, net als het Erasmushuis, 'tailor-made'. Het voegt zich naar de plek waar het staat en ademt de cultuur van de bedrijven die er huisden (en soms nog huizen). Dudok bewonderde de Rotterdamse Van Nelle-fabriek van bureau Brinkman en Van der Vlugt, het kantoorgebouw van de Bataafsche Import Maatschappij in Den Haag van architect Jo Oud en de terminals van de New Yorkse luchthaven 'Idlewild' (nu JFK Airport) van Eero Saarinen. De architectuur van deze gebouwen was in volkomen harmonie met de bestemming ervan, aldus Dudok. Het was ook zijn eigen streven. Bank- of verzekeringsmaatschappijen kregen bijvoorbeeld open werkzalen, waar dubbelhoge glazen puien de dagelijkse dynamiek van het bedrijf voor voorbijgangers in de etalage zetten. In het Amsterdamse Havengebouw (1965) hadden de havenmeester en belangrijke aan de haven gerelateerde ondernemingen hun kantoren. De hoogbouw aan het IJ is een visitekaartje in hoofdstedelijke kleuren: de zwarte muurdammen gaan op de bovenste twee etages over in een uitwendige rode staalconstructie.

The Erasmushuis, designed by Dudok, opened at Coolsingel in the city centre of Rotterdam in 1939. The multi-tenant building had what at the time was a dizzying height of 44 metres (by way of comparison: exactly eighty years later, in 2019, Rotterdam raised the maximum building height to 250 metres). According to the weekly *De Maasbode*, many a Rotterdammer suffered from a stiff neck from staring upwards, looking for the top of this 'skyscraper'. The architecture was very light and inviting, in keeping with the modern Rotterdam companies that rented office space there. Round porthole-like windows, elegant railings and an escape stairwell like that of a cruise ship were modest references to the port. The construction of the Erasmushuis was an essential part of the reorganization of the Van Hogendorpsplein square, the bustling southern end of the Coolsingel. Because of this massive infrastructural intervention, the seventeenth-century Schielandshuis was to be demolished. This plan was abandoned at the last moment. The Erasmushuis solved this urban development problem. The high-rise served as the visual end of the Coolsingel, while a low wing was partially raised, supported by pillars; an ingenious solution that allowed the Schielandshuis behind it to remain visible from the Coolsingel. In this way, Dudok linked the illustrious past of the port city to its dreamed future. The Erasmushuis was a promise of what modern Rotterdam could be, especially when one year after its opening, after the bombardment of 1940, it was one of the few buildings still standing in the city centre. This promise has certainly been kept, because the office building has now been swallowed up by a skyline of its own dimensions.

From the 1920s onwards, Dudok was regarded nationally and internationally as an architectural superhero. Large companies were only too happy to make the work of one of the most prominent master builders in the Netherlands part of their corporate identity. Yet, just like the Erasmushuis, every Dudok office building is tailor-made. It adapts to its location and breathes the culture of the companies that used to reside there (and sometimes still do). Dudok admired the Rotterdam Van Nelle factory by bureau Brinkman and Van der Vlugt, the office building of the Bataafsche Import Maatschappij in The Hague by architect Jo Oud, and the terminals of the New York airport 'Idlewild' (now JFK Airport) by Eero Saarinen. Dudok felt that the architecture of these buildings was in perfect harmony with their function. He aspired to achieve the same. Banks or insurance companies, for example, were given open-plan offices with double-height glass fronts to showcase the daily dynamics of the company for passers-by. The harbour master and important port-related companies had their offices in the Harbour Building Amsterdam (1965). The high-rise building along the IJ water is a landmark in the colours of the capital: at the top two floors, the black piers are transformed into an external red steel structure. With their sloping walls these top two glass-covered floors look like a control room for shipping traffic.

The most impressive example of this approach is the administrative office for the Royal Dutch Blast Furnaces and

L2-7

Het hoofdgebouw van de Koninklijke Nederlandse Hoogovens en Staalfabrieken (nu Tata Steel) in IJmuiden is in 1951 gebouwd. Het is zo ontworpen dat het makkelijk uit te breiden was met extra kantoorvleugels, waarvan er aan de achterzijde drie zijn bijgebouwd. Door de gevelbekleding van tegels is vieze aanslag minder goed zichtbaar.
The main building of Koninklijke Nederlandse Hoogovens en Staalfabrieken (Royal Dutch Blast Furnaces and Steelworks Public Limited, now Tata Steel) in IJmuiden was built in 1951. It was designed in such a way that it was easy to expand with additional office wings, three of which have been added at the rear. The facade cladding of tiles conceals dirty deposits.

L2-8

Dudok was vanaf 1951 betrokken bij het ontwerp van een nieuw Scheepvaarthuis of Havengebouw in Amsterdam. Het opende in 1965. De toren was gedacht als een onderdeel van een groter complex van kantoorgebouwen op de IJ-oever, dat nooit is uitgevoerd. Nog altijd is hier het hoofdkantoor van het Havenbedrijf Amsterdam gevestigd.
From 1951, Dudok was involved in the design of a new Shipping House or Harbour Building. It opened in 1965. The tower was conceived as part of a larger complex of office buildings on the IJ bank that was never built. The head office of the Port of Amsterdam is still located here.

L2-9

Dit kantorencomplex met achter-
liggende fabriek ontwierp Dudok
voor de Hilversumse Drukkerij en
Uitgeverij De Boer (1958-1961,
uitbreiding 1964). De zaag-
tanddaken en glaspuien geven
zowel in de fabriekshal als in de
kantoren voldoende licht. Dudok
gebruikte 'blijde kleuren': fris
rood van Groninger baksteen met
banden van wit gekeimd beton.
Dudok designed this office
complex with a factory behind
it for the printing and publishing
company De Boer (1958-1961,
extension 1964). The sawtooth
roofs and glass facades provide
sufficient light for both the
factory hall and the offices.
Dudok used 'happy colours': fresh
red bricks from the province of
Groningen with bands of whi-
te-coated concrete.

L2-10

Een van de mooiste naoor-
logse winkelgebouwen in het
Hilversumse centrum is dat
voor C&A, ontworpen in 1962.
Het is prominent gelegen op
een pleintje waar vier straten
samenkomen. Door de oor-
spronkelijke, terugspringende
winkelpui en de flinterdunne
luifels lijkt de dichte boven-
bouw te zweven.
One of the most beautiful
post-war shopping buildings
in the Hilversum town centre
is the one Dudok designed for
fashion chain C&A in 1962. It is
prominently located on a small
square where four streets
converge. Because of the
original, receding shop front
and the wafer-thin canopies,
the compact superstructure
seems to float.

Deze hoogste twee, glazen, verdiepingen lijken met hun schui-
ne muren op een controlekamer voor scheepvaartverkeer.

Het meest imponerende voorbeeld van deze benadering
is het administratiekantoor voor de Koninklijk Nederlandse
Hoogovens en Staalfabrieken in IJmuiden, toen de belangrijk-
ste leverancier van staal voor de wederopbouw van het land.
Dudok gaf het immense bouwwerk in 1951 vorm als een viering
van de constructieve en architectonische betekenis van het
materiaal dat hier werd geproduceerd. Het heeft – uiteraard
– een staalskeletconstructie, stalen kozijnen en een indrukwek-
kende stalen wenteltrap in de centrale hal. In de loodrecht op
de toegangsweg geplaatste hoofdvleugel is over drie verdiepin-
gen een poort uitgesneden, gedragen door metershoge ranke
stalen kolommen en verfraaid door de naam van het bedrijf in
blinkende roestvrijstalen belettering. De kleur van de gevelbe-
kleding is roestbruin, zodat het niet misstaat in het bruingrijze
industrielandschap dat zich achter het gebouw uitstrekt.

Dudok maakte het gebouw passend bij de cultuur van een
bedrijf, maar bedrijven verhuizen. De tragiek van elk kantoor-
gebouw is dat het maar voor even modern is, als een vluchti-
ge representatie van doelmatigheid en betrouwbaarheid. De
werkgebouwen van Dudok zijn niet anders. Het optimisme uit
de bouwtijd is in veel interieurs nu verstopt achter verlaagde
plafonds, kunststof kabelgoten en dorre kamerplanten. Toch
staan al de door Dudok ontworpen kantoorgebouwen nog over-
eind en hebben ze zonder uitzondering een status van gemeen-
telijk of rijksmonument. Wat ze duurzaam maakt, is de ijzerster-
ke stedenbouwkundige inbedding. Het strogele kantoor dat hij
voor Hollandsche Algemeene Verzekeringsbank (1935, uitbrei-
ding in 1953) in Schiedam ontwierp, is een stedenbouwkundi-
ge tour de force. Los van welk bedrijf er huist, vormt het een
fraaie gevelwand langs een van de belangrijkste entrees tot de
stad, een monumentale kopgevel voor de eeuwenoude Lange
Haven, een beeldbepalend gezicht aan het park de Plantage
en aan de kade van de Schie. Het voormalige kantoorgebouw
van De Nederlanden van 1845 (nu Nationale Nederlanden)
aan de Meent in Rotterdam stond er zelfs zo vanzelfsprekend
dat het onzichtbaar was geworden, schreef de Volkskrant in
1991. Veertig jaar na de opening was iedereen het gebouw
vergeten. Het stond in geen enkele architectuurgids. Het werd
'herontdekt' als een Dudok nadat architect Rem Koolhaas het
gebouw in de schijnwerpers zette door het (iets te) lyrisch te
bestempelen als een van de weinig echt stedelijke gebouwen
in Rotterdam. Inmiddels huist in de voormalige dubbelhoge
werkzaal van de levensverzekeringsmaatschappij alweer dertig
jaar het grand-café Dudok, hun allereerste vestiging.

Steelworks in IJmuiden, at that time the principal supplier of steel for the postwar reconstruction of the country. Dudok designed the immense building in 1951 as a celebration of the structural and architectural significance of the material produced here. It – of course – has a steel frame construction, steel window frames, and an impressive steel spiral staircase in the central hall. In the main wing, placed perpendicular to the access road, a gate has been carved out over three floors, supported by metres-high slender steel columns and embellished with the company's name in shiny stainless-steel lettering. The colour of the facade cladding is rusty brown, so that it does not look out of place in the brown-grey industrial landscape that extends behind the building.

Dudok made his buildings fit in with the culture of a company, but companies relocate. The tragedy of any office building is that it is only modern for a brief moment, as a fleeting representation of efficiency and reliability. Dudok's commercial and industrial buildings are no different. In many interiors, the optimism of the time of construction is now hidden behind suspended ceilings, plastic cable ducts, and parched houseplants. Still, all the office buildings designed by Dudok are still standing and, without exception, have the status of a municipal or national monument. What makes them so long-lasting is their excellent urban embedding. The straw-coloured office he designed for insurance bank Hollandsche Algemeene Verzekeringsbank (1935, extension in 1953) in Schiedam is an urban planning tour de force. Regardless of what company it accommodates, it forms a beautiful facade along one of the most important entrances to the city, a monumental front of the centuries-old Lange Haven canal, a defining feature of the Plantage park and on the quay of the Schie river. The former office building of the insurance company De Nederlanden van 1845 (now Nationale Nederlanden) on the street Meent in Rotterdam was so self-evident that it had become invisible, wrote the Dutch newspaper *de Volkskrant* in 1991. Forty years after its completion, everyone had forgotten about the building. It was not mentioned in any architecture guide. The building was 'rediscovered' as a Dudok after architect Rem Koolhaas put it in the spotlight by (somewhat too) lyrically labelling it as one of the few truly urban buildings in Rotterdam. For thirty years now, the former double-height office hall of the life insurance company has been home to grand-café Dudok, their very first establishment.

L3-1

In 1921 ontwierp Dudok voor de N.V. Tuindorp Naarden een serie grote woonhuizen. Vanwege hun ligging binnen de 'verboden kringen' van de vesting Naarden zijn ze op de schoorsteen en plint na in hout opgetrokken, zodat ze bij oorlogsdreiging snel konden worden afgebroken. De huizen zijn per twee of drie gekoppeld zodat ze er vanaf de weg uitzien als royale landhuizen.

In 1921, Dudok designed a series of large family homes for N.V. Tuindorp Naarden. Because of their location within the 'forbidden rings' of the Naarden fortress, the houses were made of wood except for the chimney and plinth, so that they could be demolished quickly in the event of a threat of war. The houses are connected in pairs of two or three, so from the road they look like spacious country houses.

L3-2

In 1920 ontwierp Dudok landhuis De Schoppe, voor de directeur van de Heemaf Frits Willink en zijn familie. Dit buitenhuis staat in Hengelo, aan een toegangsweg die door het groen naar de stad leidde. Dudok paste hier de architectuur aan de meer landelijke plek aan.

In 1920 Dudok designed villa De Schoppe, for the director of the electric appliances factory Heemaf, Frits Willink and his family. This country house is located in Hengelo, on an access road leading through the leafy surroundings to the city. Dudok adapted the architecture to the more rural location.

L3-3

Chirurg en vrouwenarts P.C. Borst was onder de indruk van landhuis De Schoppe en vroeg Dudok in 1925 zijn woonhuis met dokterspraktijk in het centrum van Hengelo te ontwerpen. Vanuit het halfronde raam van zijn spreekkamer kon Borst patiënten zien aankomen. Het woonhuis is tegenwoordig een kantoor, de tuin is volledig bestraat.

Surgeon and gynaecologist P.C. Borst was impressed by villa De Schoppe and asked Dudok in 1925 to design his house with medical practice in the centre of Hengelo. From the semi-circular window of his consulting room, Borst could see his patients arriving. The house is now an office, the garden is completely paved.

L3-4

Dudok en zijn gezin woonden vanaf 1926 in woonhuis De Wikke aan de Utrechtseweg 69 in Hilversum. Dudok ontwierp het gelijktijdig met het buurhuis op nummer 71. Vanuit de grote werkkamer op de begane grond, met zicht op de tuin, werkte hij aan zijn particuliere plannen.

From 1926, Dudok and his family lived in their house De Wikke on Utrechtseweg 69, Hilversum. Dudok simultaneously designed the neighbouring house at number 71. From the large office on the ground floor, with a view of the garden, he worked on his private designs.

L3 Landschap van wonen

De Utrechtseweg in Hilversum is viereneenhalve kilometer lang. Het begin ligt in het dorp, het einde in het bos bij het gehucht Hollandsche Rading, waarna de weg onder een andere naam verder loopt naar Utrecht. Net onder Hilversum ligt ingeklemd tussen de Utrechtseweg en de spoorlijn een smalle strook heidegrond, een uitloper van de Hoorneboegse heide. Dudok kocht halverwege de jaren 1920 hier een kavel om zowel een eigen familiehuis als de buurwoning op te bouwen. Beide huizen staan voor op het kavel en zijn zo breed dat ze elk zicht vanaf de weg naar achteren blokkeren. Het waarborgde de rust aan de achterzijde, de plek waar het gezin zich vermaakte in de tuin, zicht had op de hei en waar in een uitgebouwd volume Dudok zijn werkkamer had. Vanuit de tuin liep een pad de heide op. Voor de vormgeving van Huis De Wikke – de naam van een klimplant die zowel mooi als praktisch is – greep Dudok terug op de landelijke, kloeke woonhuizen die in de villabuurten veel voorkwamen. Ze stonden voor geborgenheid, veiligheid en gezelligheid. Maar elk element dat aan die architectuur herinnert, werd door Dudok tot de essentie teruggebracht en vervolgens vervormd. Schoorstenen zijn langer en smaller. De kappen zijn versoberd tot eenvoudige zadeldaken en lijken eindeloos door te lopen. Wat in traditionele huizen een erker is, is hier uitgerekt tot een gebouwdeel dat ver richting de straat reikt. Vensters zijn gekoppeld in horizontale stroken, die samen met een gemetselde plantenbak over vrijwel de gehele breedte van de voorgevel de lange lijn van huis en Utrechtseweg nog eens benadrukken.

In 1927 drukte kunsttijdschrift *Wendingen* interieurfoto's van De Wikke af in een themanummer over interieurs. Geïnspireerd door de vernieuwende ideeën van de Amerikaanse architect Frank Lloyd Wright had het huis geen rigide indeling in kamers, maar woonruimten voor eten, drinken en verpozen die als vanzelfsprekend in elkaar overliepen. De meeste meubels ontwierp Dudok zelf, zoals de sobere zwarte eetkamerstoelen, comfortabele fauteuils rond de haard en de vaste kasten van blank eikenhout en zwart ebbenhout, met glanzend rode handgrepen. Wat je op de zwart-witte foto's niet ziet, zijn de kleuren. Dudok vond ze belangrijk, want hij benoemde ze uitgebreid in de onderschriften: groene muren en zwarte gordijnen in de woonkamer; gele muren, rode gordijnen en een rood vloerkleed in de eetkamer; rustige bruintinten in de werkkamer.

Dudok schreef ook de inleiding op het interieurnummer. In de kunsten en de architectuur zag hij een toenemende verstilling, een logische tegenreactie op een mensheid die bevangen leek door een allesbeheersende hartstocht voor snelheid. Dit waren de jaren twintig: het decennium van de eerste passagiersvlucht van Amsterdam naar Batavia, het vrouwenkiesrecht, het rijkswegenplan, de zeppelin, Hollywoodfilms en wolkenkrabbers. Voor Dudok was het woonhuis een plek in de luwte: eenvoudig maar geborgen, zoals De Wikke. Hij was daarom kritisch op collega's die de esthetiek van de tumultueuze buitenwereld het woonhuis binnenhaalden, met de 'schoonheid van auto en vliegtuig' als inspiratiebron. Hoewel hij architect

In 1950 ontwierp Dudok een villa in Bilthoven voor J.C. Maassen, voormalig bankier bij de Nederlandsche Handel-Maatschappij. Het witgekeimde gebouw is een herkenbare Dudok door het lome zadeldak, de compositie van de twee bouwdelen met de schoorsteen als scharnierpunt. *In 1950, Dudok designed a villa in Bilthoven for J.C. Maassen, a retired banker from the Nederlandsche Handel-Maatschappij. The white-coated building is a classic Dudok with its languid gable roof and the composition of the two building sections with the chimney as a pivotal point.*

The Utrechtseweg in Hilversum is four and a half kilometres long. It starts in the village and ends in the woods near the hamlet of Hollandsche Rading, after which the road continues under a different name to the city of Utrecht. Just south of Hilversum, sandwiched between the Utrechtseweg and the railway, is a narrow strip of heath, an extension of the Hoorneboegse heathland. Dudok bought a plot here in the mid-1920s to build his own family home as well as the neighbouring house. Both houses stand at the front of the plot and are so wide that they block any view from the road to the rear. This ensured peace and quiet at the rear, the place where the family could enjoy themselves in the garden, had a view of the heath and where Dudok had his office in an extended volume. A path led from the garden on to the heath. For the design of Huis De Wikke – the name of a climbing plant that is both beautiful and practical – Dudok looked to the substantial country houses that were common in the villa neighbourhoods. They were synonymous with comfort, safety, and conviviality. But Dudok reduced every element reminiscent of that architecture to its essence and then transformed it. Chimneys are longer and slimmer. The roofs have been reduced to simple gable roofs and seem to continue endlessly. What in traditional houses is a bay window has here been stretched out to form a building section that extends far towards the road. Windows are linked in horizontal bands, which together with a masonry planter cover almost the entire width of the facade emphasizing the long line of both the house and Utrechtseweg.

In 1927, art magazine *Wendingen* published photographs of De Wikke's interior in a special issue on interiors. Inspired by the innovative ideas of the American architect Frank Lloyd Wright, the house did not have a rigid layout of rooms, but instead had living spaces for eating, drinking, and relaxing that naturally flowed into one another. Dudok designed most of the furniture himself, such as the understated black dining room chairs, comfortable armchairs around the fireplace, and the fixed cupboards made of natural oak and black ebony, with shiny red handles. What you can't see in the black-and-white photographs are the colours. Dudok found them important, because he described them extensively in the captions: green walls and black curtains in the living room; yellow walls, red curtains, and a red rug in the dining room; and gentle shades of brown in the study.

Dudok also wrote the introduction to the interior issue. In the arts and architecture, he saw a growing tranquillity, a logical counter-reaction to a humankind that seemed obsessed by an all-consuming passion for speed. These were the 1920s: the decade of the first passenger flight from Amsterdam to Batavia, women's suffrage, the national motorway plan, the zeppelin, Hollywood films and skyscrapers. For Dudok, a home was a place of calm: simple but comfortable, like De Wikke. He was therefore critical of colleagues who brought the aesthetics of the tumultuous outside world into their houses, using the 'beauty of the automobile and

De Parkflats in Bussum zijn tussen 1951 en 1956 ontworpen. Hier experimenteerde Dudok voor het eerst met gestapelde luxere woningbouw. De drie blokken verschillen in formaat en architectuur en zijn schijnbaar losjes gesitueerd rondom een gemeenschappelijke tuin. Vanaf de spoorbrug lijkt het alsof je een parklandschap in rijdt. *The Parkflats in Bussum were designed between 1951 and 1956. It was here that Dudok first experimented with stacked luxury housing. The three blocks differ in size and architecture, and seem casually situated around a communal garden. From the railway bridge it looks as if the train is riding into a park landscape.*

L3-7

Villa Golestan in Hilversum is in 1953 ontworpen in opdracht van prof. De Gruyter en zijn Perzische vrouw Fatemah Khanoum de Katchaloff. Het huis staat op een ruim kavel. Het is opgebouwd uit drie vleugels, zodat er een optimale relatie met de omliggende tuin is.

Villa Golestan in Hilversum was designed in 1953 for Professor De Gruyter and his Persian wife Fatemah Khanoum de Katchaloff. The house stands on a spacious plot. It is composed of three wings, so that there is an optimal relationship with the surrounding garden.

Le Corbusier met zijn huis als een 'machine d'habitation' niet bij naam noemde, doelde hij er overduidelijk op toen hij schreef: 'Voor mensch en kunstenaar zal een huis toch altijd juist iets anders zijn dan een woonmachine, ook voor den meest moderne'.

Naast zijn eigen huis tekende Dudok zo'n tien luxe woonhuizen voor particulieren. Na de Tweede Wereldoorlog ontwierp hij naar Zwitsers voorbeeld een aantal 'villaflats' waar meerdere gezinnen één parklandschap delen. Woonhuizen en villaflats zijn in vorm en architectuur allemaal verschillend. Wat ze bindt, is hun vanzelfsprekende ligging in het landschap en de referenties in vorm en architectuur naar alles wat een huis in de kern is: een thuishaven. Aan het binnenkomen is bewust vormgegeven: let op de tuinmuren en trappen die je de weg wijzen en op de hoofden-trees die altijd in de beschutte hoek van twee bouwvolumes zijn geplaatst. 'Houses are built to live in and not to look on', citeerde Dudok de zeventiende-eeuwse filosoof en staatsman Francis Bacon.

L3-8

Het luxe flatcomplex 'Kom van Biegel' in Bussum (1954-1961) ligt aan een oude waterpartij. Net als de parkflats in dit dorp bestaat het uit drie afzonderlijke bouwblokken, in een afwijkende vormgeving en hoogte. Ondanks de totaal andere typologie en architectuur voegt het zich door de zorgvuldige plaatsing als vanzelfsprekend in de omgeving.

The luxury apartment complex 'Kom van Biegel' in Bussum (1954-1961) is situated next to an old pond. Like the park flats in this town, it consists of three separate building blocks, varying in design and height. Despite its completely different typology and architecture, it blends naturally into its surroundings thanks to its careful placement.

the aeroplane' as a source of inspiration. Although he did not mention architect Le Corbusier by name with his house as a 'machine d'habitation', he clearly referred to it when he wrote: 'For man and artist, a house will always be something other than a machine for living in, even for the most modern among them'.

In addition to his own home, Dudok designed about ten high-end houses for private clients. After the Second World War, he designed a number of 'villa flats' after the Swiss example, where several families share a single park landscape. The houses and villa flats are all different in form and architecture. What links them is their natural location in the landscape and the references in form and architecture to everything that a house is at its core: a home. The entrances have been purposefully designed: see the garden walls and stairs that show you the way and to the main entrances that are always placed in the sheltered corner of two building volumes. 'Houses are built to live in and not to look on', Dudok quoted the seventeenth-century philosopher and statesman Francis Bacon.

L3-9

De flats Quatre Bras in Hilversum (1954-1955) zijn een herkenbaar onderdeel van Dudoks naoorlogse collectie luxe hoogbouw. Ook hier de losse plaatsing van bouwblokken, een lichte grijsgele baksteen, grote dakoverstekken, fraaie entreepartijen en aandacht voor privacy van de buitenruimte, wat tot bijzondere balkonvormen leidde.
The park flats Quatre Bras in Hilversum (1954-1955) are a recognizable part of Dudok's postwar collection of luxury high-rise buildings. Here too, we see loosely placed building blocks, a light greyish-yellow brick, large roof overhangs, elegant entrances and attention to the privacy of the outdoor space, which led to unusual balcony shapes.

L3-10

Het Julianaflatcomplex (1955-1960) ontwierp Dudok voor een locatie tegenover het station in Bilthoven. Het is bedoeld als voorname dorpsentree en bestaat uit een laag winkelgebouw bekleed met zwart geglazuurde baksteen als overgang vanaf de kleinschalige stationsbebouwing, vervolgens een wat terugliggende hoogbouw en een bankgebouw in de rooilijn van de historische dorpsbebouwing.
Dudok designed the Juliana flat complex (1955-1960) for a location opposite the station in Bilthoven. It was intended as a prominent entrance to the town and consists of a low retail building clad in black glazed brick as a transition from the small-scale station development, then a somewhat recessed high-rise and a bank building in the building line of the historic centre.

L4-1

De Eerste gemeentelijke wo-
ningbouw (1915-1922) is Dudoks
eerste Hilversumse woonbuurt. De
180 woningen zijn gegroepeerd
rondom een gemeentelijke biblio-
theek, die is vormgegeven als een
poort die toegang geeft tot een
besloten hofje. Opvallend is de
ruimtelijke rijkdom, door een grote
variatie in dakvormen, materialen,
rooilijnverspringingen en kleuren.
The First municipal housing
development (1915-1922) was the
first residential neighbourhood
Dudok designed in Hilversum. The
180 dwellings are grouped around
a municipal library, which is
designed as a gateway to a small
enclosed courtyard. The spatial
richness is striking, due to a large
variation in roof shapes, materials,
building lines, and colours.

L4-2

De Vierde gemeentelijke woning-
bouw (1920-1921) in Hilversum
bestaat uit een badhuis en 32 wo-
ningen van verschillende typen.
Het badhuis staat in de scherpste
hoek van dit merkwaardige
driehoekige terrein. De woning-
bouw vult het veld daarachter
en onttrekt de, volgens Dudok
rommelige, oudere bebouwing
aan het zicht vanaf de drukke
Bosdrift.
The Fourth municipal housing
development (1920-1921)
in Hilversum consists of a
bathhouse and 32 houses of
various types. The bathhouse is
located in the sharpest corner
of this unusual triangular terrain.
The houses fill the field behind
it and hide the – according to
Dudok cluttered – older deve-
lopment from view from the busy
Bosdrift.

Hilversum heeft een van de mooiste dorpsranden van
Nederland. In het noordoosten steken gebouwen als de spaken
van een wiel de Zuiderheide op. Het zijn zeven clusters. Ze be-
staan elk uit een hoog bouwblok aan de kant van het dorp en
laagbouw aan de kant van de heide, in een wisselende samen-
stelling. Tussen de spaken is vooral leegte: alsof het landschap
doordringt tot in het dorp. Zandpaden vanuit de heide lopen
als uitgesleten olifantenpaadjes door in grasvelden met een
on-Nederlandse maat. Op één plek komt de zandverstuiving
tot aan de huizen. De rest van het natuurgebied ligt achter een
forse bosgordel die is aangeplant om vanaf de open heide-
velden het idee van eindeloosheid niet te verstoren. Dudok
ontwierp het complex in 1960, maar het concept van deze
dorpsbeëindiging bedacht hij al rond 1930. Overeenkomstig de
vorm noemde hij het complex het Kamrad. Het is een van de
meest bijzondere plekken in Hilversum om te wonen. Toch zijn
dit geen appartementen voor het hogere segment of gescha-
kelde villa's: dit is sociale woningbouw. Toegang tot de natuur
is geen privilege, aldus Dudok, maar een basisrecht, net als
het wonen in goede architectuur. Hij was ervan overtuigd dat
het ware doel van zijn vak het verhogen van levensgeluk was.
Het maken van mooie arbeidersbuurten was daarin essentieel,
want schoonheid was het gemeenschappelijk bezit van ieder-
een, arm of rijk.

Het Kamrad is het laatste gemeentelijke woningbouw-
complex dat Dudok voor Hilversum ontwierp. Als directeur
Publieke Werken begeleidde hij vanaf 1915 de groeispurt van
dit brinkdorp tot industrieplaats. Van 1890 tot 1915 was het
inwoneraantal van Hilversum gegroeid van 12.000 tot 35.000.
In 1925 stond de teller op 44.000 inwoners, in 1964 op 103.000.
Het was een onstuimige groei die niet veel andere plaatsen
kenden. Het huisvesten van de duizenden arbeiders en hun
gezinnen was een opgave die niet werd overgelaten aan de
markt maar – naar Amsterdams voorbeeld – grotendeels vanuit
een Gemeentelijke Woningdienst werd georganiseerd. In totaal
ontwierp Dudok 29 gemeentelijke woningbouwcomplexen, voor
duizenden huishoudens. Gezamenlijk geven de buurten een
mooi overzicht van bijna een halve eeuw ontwerpen aan het
wonen in een tuinstad.

Toen Dudok vier jaar in Hilversum aan het werk was,
kwamen er tot zijn verbazing Britse en Noorse architecten naar
het dorp. Die stroom van bezoekers hield aan, volgens Dudok
niet vanwege de kwaliteit van zijn gebouwen, maar omdat het
hem gelukt was stedenbouw en architectuur in een harmonieus
geheel samen te brengen. De arbeidersbuurten van de tuin-
stad Hilversum uit de jaren tien, twintig en dertig zijn inderdaad
totale 3D-ervaringen, waarin open ruimte en gebouwen in
elkaar overvloeien. Dudok verplaatste zich tijdens het ontwer-
pen in de bewoner die vanuit de keuken naar buiten kijkt, de
wandelaar die langs de gevels loopt, het kind dat zich buiten
vermaakt en de automobilist die met hogere snelheid een
glimp van de straat meekrijgt. Ruimtelijke indrukken stape-
len zich op. Zichten eindigen altijd op een bewust ontworpen
punt: een gedraaid bouwblok, een verbijzonderde kopgevel,

The periphery of Hilversum is one of the most beautiful in the Netherlands. In the northeast, buildings protrude from the town towards the Zuiderheide heath like the spokes of a wheel. There are seven clusters. They each consist of a high building block on the side of the town and low buildings on the side of the heath, in varying composition. The space between the spokes is mostly empty: as if the landscape penetrates into the village. Sandy paths from the heathland run like worn-out desire paths through grass fields of a size that is unusually large for the Netherlands. In one place the drifting sand comes all the way up to the houses. The rest of the nature reserve lies behind a large forest belt that has been planted so as to maintain the sense of endlessness of the open heathlands. Dudok designed the complex in 1960, but he had come up with the concept of this village end around 1930. In line with its shape, he called the complex the Kamrad (cogwheel). It is one of the most special places for living, in Hilversum. And these are not flats in the higher segment or semi-detached villas: this is social housing. Access to nature is not a privilege, according to Dudok, but a basic right, just like living in good architecture. He was convinced that the true purpose of his profession was to increase happiness in life. Creating beautiful working-class neighbourhoods was essential in this, because beauty was the common property of everyone, rich or poor.

Kamrad is the last municipal housing complex that Dudok designed for Hilversum. As director of Public Works, he supervised the burgeoning growth of this village into an industrial town from 1915 onwards. From 1890 to 1915, the population of Hilversum had grown from 12,000 to 35,000. In 1925 the population was 44,000, in 1964 it was 103,000. This growth was much more rapid than in most other places. Housing the thousands of workers and their families was a task that was not left to the market but – following Amsterdam's example – was largely organized from a municipal housing service. In total, Dudok designed 29 municipal housing complexes for thousands of households. Together, the neighbourhoods provide a nice overview of almost half a century of design for living in a garden city.

When Dudok had been working in Hilversum for four years, he was surprised to see British and Norwegian architects coming to the town. This flow of visitors continued, in Dudok's opinion not because of the quality of his buildings, but because he had succeeded in bringing urban planning and architecture together in a harmonious whole. The working-class neighbourhoods of the garden city of Hilversum from the 1910s, 1920s and 1930s are indeed full 3D experiences, with open space and buildings merging into one another. During the design process, Dudok put himself in the position of the residents looking out from the kitchen, the pedestrians walking along the facades, the children enjoying themselves outside, and the motorists who get a glimpse of the street at a higher speed. Spatial impressions accumulate. Lines of sight always end at a carefully designed point: a turned building block, a distinctive end facade, a group of trees. The aerial photographs show exactly

L4-3

De Zesde gemeentelijke woningbouw (1921-1923) in Hilversum bestaat uit 42 woningen rondom een vierkant speelplein. Het zijn eenvoudige woningen met één bouwlaag onder een kap. Dudok noemde ze 'bungalows', en behandelde ze net zo zorgvuldig als de duurdere woningen, waar ze bewust tussenin zijn geplaatst. The Sixth municipal housing development (1921-1923) in Hilversum consists of 42 houses around a square playground. They are simple dwellings with one storey under a roof. Dudok called them 'bungalows', and treated them with just as much care as the more expensive houses, among which they were deliberately placed.

L4-4

De Elfde gemeentelijke woningbouw (1927-1928) in Hilversum is een complex van twintig bescheiden arbeiderswoningen op een restterrein. De woonhuizen op de hoeken zijn verbijzonderd in hoogte en materiaal. The Eleventh municipal housing development (1927-1928) in Hilversum is a complex of twenty modest working-class houses on a piece of vacant land. The houses on the corners have special designs in terms of height and materials.

L4-5

Dudok ontwierp de Kastanjevijver (1935) in Hilversum als een ontspanningsoord voor de wijk eromheen, waar hij niet de woningen, maar wel het stedenbouwkundig plan voor ontwierp. De vijver is tevens een verzamelbekken voor regenwater. Vanaf het uitzichtplatform kijk je richting het noorden uit over het wateroppervlak en richting het zuiden over een plantsoenstrook naar de heide.

Dudok designed the pond Kastanjevijver (1935) in Hilversum as a place of relaxation for the neighbourhood around it, for which he designed the urban development plan and not the houses. The pond is also a collecting basin for rainwater. From the viewing platform one looks northwards over the water surface and southwards over a park strip to the heath.

een boomgroep. De foto's vanuit de lucht laten precies zien waarom de buurten vanaf de grond – nog altijd – zo goed werken. Het zijn intieme binnenwerelden, waar achter het gecomponeerde stadsdecor ruimte is voor de net zo belangrijke wereld van eigen tuinen met opblaaszwembaden en trampolines, uitbouwsels en schuurtjes. Als belangrijke inspiratiebron nam Dudok de visuele rijkdom van historische steden, zoals Zierikzee, Delft en Amsterdam. Dat hij die weelde naar arbeidersbuurten transplanteerde was een novum. Het sprak in de woelige periode tussen de twee wereldoorlogen een jonge generatie architecten uit binnen- en buitenland aan. 'Der Dudok hat den Vogel abgeschossen' riep een Duitse architect in 1927 tijdens zijn bezoek aan Hilversum uit, wat zoiets betekent als dat hij de spijker op z'n kop had geslagen.

Zulke lyrische bewoordingen zijn nooit gebruikt voor de complexen die Dudok na de Tweede Wereldoorlog ontwierp. Ze vallen buiten de boot bij de populaire Hilversumse tuinstadrondleidingen. Dudoks naoorlogse vertaling van wat wonen in een tuinstad is, spreekt minder aan omdat de weelde minder evident is. Toch is ook hier het geluksdenken de rode draad. Ondanks de opgave van woningnood en de krappe financiële middelen zocht Dudok de schoonheid op en genereerde hij met minimale middelen maximale identiteit. Door woningtypen te mixen bijvoorbeeld, alle ontwerpaandacht op een prettig binnenkomen te focussen of woonblokken subliem met het landschap te verweven, zoals in het Kamrad en elders met uitzicht op de heide.

L4-6

Dudok ontwierp halverwege de jaren dertig een aantal woningen en woningprojecten van een architectonische kwaliteit die ver uitsteeg boven het gemiddelde, maar vrijwel nergens aandacht kreeg. Tuindorp De Burgh in Eindhoven (1937-1938) is zo'n modern tuindorp, dat aanspreekt door de mooie plaatsing van bouwblokken, de frisse kleuren en de fraaie detaillering.

In the mid-1930s, Dudok designed a number of houses and housing projects of an architectural quality that far exceeded the average, yet received virtually no attention whatsoever. Residential district De Burgh in Eindhoven (1937-1938) is such a modern garden village, which is appealing because of the beautiful placement of building blocks, the fresh colours, and the fine detailing.

why the neighbourhoods – still – function so well. These are intimate worlds, where behind the composed cityscape there is space for the equally important world of private gardens with inflatable pools and trampolines, extensions, and sheds. An important source of inspiration for Dudok was the visual richness of historic cities such as Zierikzee, Delft, and Amsterdam. That he transplanted that opulence to working-class areas was a novelty. In the turbulent period between the two world wars, it appealed to a young generation of architects from home and abroad. 'Der Dudok hat den Vogel abgeschossen', a German architect proclaimed during his visit to Hilversum in 1927, which means something like that he had hit the nail on the head.

Such lyrical terms have never been used for the complexes that Dudok designed after the Second World War. These are not included in the popular Hilversum garden city tours. Dudok's post-war translation of living in a garden city is less appealing because the opulence is less evident. Yet here, too, happiness is the common thread. Despite the challenge of housing shortage and tight budgets, Dudok sought beauty and generated maximum identity with minimal means. By mixing housing types, for example, focusing all design attention on a pleasant entrance or sublimely weaving residential blocks into the landscape, as in Kamrad and elsewhere with a view of the heath.

L4-7

De Eenentwintigste gemeentelijke woningbouw (1947-1949) in Hilversum is een versoberde vertaling van Dudoks vooroorlogse architectuur, vooral nadat de oorspronkelijke roedeverdeling werd veranderd. De kwaliteit zit vooral op het stedenbouwkundig niveau en is te herkennen aan de plaatsing van grotere woningen als verbijzonderingen op de straathoeken, muurtjes en de rustige ritmiek van gevelopeningen.

The Twenty-first municipal housing development (1947-1949) in Hilversum is a simplified translation of Dudok's pre-war architecture, especially after the original window sash division was changed. The quality is mainly at the urban planning level which is evident from the placement of larger dwellings as special features on the street corners, low walls, and the calm rhythm of facade openings.

L4-8

De Tweeëntwintigste gemeentelijke woningbouw (1948-1949) in Hilversum is een complex van 44 beneden- en bovenwoningen. Eén toegang dient voor vier woonhuizen en is beschut door een muurtje en een getoogde luifel. Ook hier gaf van oorsprong een roedeverdeling maat en schaal aan het gevelbeeld.

The Twenty-second municipal housing development (1948-1949) in Hilversum is a complex of 44 ground- and first floor dwellings. One entrance serves four houses and is sheltered by a small wall and an arched canopy. Here too, a window sash division originally gave dimension and scale to the facade image.

L4-9

De Vijfentwintigste gemeente-
lijke woningbouw (1950-1956)
in Hilversum is een omvangrijk
complex van meer dan 450 wonin-
gen, in aantallen ongeveer gelijk
verdeeld over etagewoningen
langs de hoofdwegen en eenge-
zinshuizen in de velden erachter.
Onderdeel van het plan waren tien
werkplaatsen, nu in gebruik als
kunstenaarsateliers.
The Twenty-fifth municipal housing
development (1950-1956) in
Hilversum is an extensive complex
of more than 450 houses, more or
less equally divided over apart-
ments along the main roads and
single-family homes in the fields
behind them. Part of the plan were
ten workshops, now used as artist
studios.

L4-10

Het woningbouwcomplex Kamrad
(1959-1964) aan de noordoostrand
van Hilversum bestaat uit ongeveer
150 woningen. Ze zijn verdeeld in
zeven clusters die als de tanden
van een kamrad de heide insteken.
Vanaf de Kamerlingh Onnesweg—
onderdeel van de rondweg om het
dorp—zijn door de telkens andere
plaatsing van de bouwblokken
steeds wisselende zichten mogelijk.
The Kamrad housing complex
(1959-1964) on the north-eastern
edge of Hilversum consists of
approximately 150 houses. They
are divided into seven clusters
that protrude into the heath like
the spokes of a wheel. From the
Kamerlingh Onnesweg—part of the
bypass around the town—constantly
changing views are the result of the
varying placement of the building
blocks.

In 1913 opende de Nieuwe Hogere Burgerschool aan de
Burggravenlaan in Leiden. Voordat Dudok in Hilversum
begon, werkte hij twee jaar in Leiden als ingenieur
Gemeentewerken. De HBS was zijn eerste schoolontwerp.
Het was de enige school in de stad met aan de gevels
monumentaal beeldhouwwerk. Dudok had in het interieur
het gebruikelijke fletse schoolbankengeel en kastdeurengrijs
verruild voor felle kleuren – de kapconstructie was hardgroen
geschilderd, de leraren- en directeurskamers 'Japans rood'.
Torentjes, topgevels, een uurwerk, gemetselde poorten, een
zwaar hekwerk en ingewikkelde metselverbanden bena-
drukten de prominente ligging van de school op de hoek
van twee brede stadsstraten. De Leidenaren vonden het een
fraai gebouw, maar men voelde zich ook ongemakkelijk bij
alle weelde. Zoveel gemeenschapsgeld en ontwerpaandacht
naar een gebouw bestemd voor het lesgeven van kinderen,
was dat verantwoord? De Leidse Hogere Burgerschool was
de voorbode van de serie van zeventien scholen die Dudok
als gemeentearchitect in Hilversum zou ontwerpen. Niet
alleen bracht hij met deze gebouwen een ongekende visuele
rijkdom de kinderwereld in, de scholen leverden op steden-
bouwkundige schaal een onmisbare bijdrage aan de beleving
van de tuinstad.

Dat Dudok in Hilversum zijn bijzondere collectie scho-
len kon bouwen, is grotendeels te danken aan de Wet op
het Lager Onderwijs uit 1920, waarin de financiering van
het bijzonder onderwijs gelijk werd gesteld aan die van het
openbaar onderwijs. Deze wet luidde een gouden tijd in voor
de scholenbouw. In 1931 perkte een nieuwe wet de uitgaven
voor schoolbouw weer in. In de elf tussenliggende jaren zijn
er in Nederland honderden scholen van een ongekende kwa-
liteit gebouwd, waarin voor het eerst de belevingswereld van
het kind voorop stond. De volle subsidiepot was een kataly-
sator voor de toepassing van vernieuwende onderwijsideeën,
afkomstig van onder meer de Engelse openluchtschool-be-
weging, de Duitse onderwijsvernieuwer Friedrich Fröbel en de
Italiaanse arts Maria Montessori.

Deze onderwijskundigen benadrukten het belang van
spelend en zelf-ontdekkend leren en van openluchtonder-
wijs. Gymnastiek kwam in het curriculum, net als tekenen en
handenarbeid om het esthetische en ruimtelijk gevoel te ont-
wikkelen. Er werden eisen gesteld aan schoolgebouwen ten
aanzien van hygiëne en veiligheid, daglicht- en frisse-lucht-
toetreding en maximale klassengrootte. Het waren de
gemeentearchitecten die in de uitvoering van deze opgave
uitblonken. Ze waren op de hoogte van de laatste publicaties
– zoals het in 1920 gepubliceerde *Het Kleuterstehuis* van dr.
Bonebakker over experimentele kleuterscholen – en keken
bij elkaar de kunst af. Het gevolg was een continue wissel-
werking van ideeën. Dudok ontwikkelde voor de Hilversumse
Geraniumschool (1918) bijvoorbeeld een venstertype uit twee
delen – het onderste vak vrijwel ongedeeld, laag en breed en
het bovenste met hoge tuimelramen voor ventilatie – dat veel
navolging kreeg. Zelf zal hij onder de indruk zijn geweest van

In 1913 the Nieuw Hogere Burgerschool opened its doors on Burggravenlaan in Leiden. Before Dudok went to Hilversum, he worked in Leiden for two years as a Public Works engineer. The HBS (a Dutch secondary School) was his first school design. It was the only school in the city with monumental sculptures on the facades. In the interior, Dudok had exchanged the usual faded yellow of school desks and the grey of cupboard doors for bright colours – the roof construction had been painted a hard green, the teachers' and headmaster's rooms 'Japanese red'. Towers, gables, a clockwork, brick gates, sturdy fencing, and intricate brickwork accentuated the school's prominent location on the corner of two broad city streets. The people of Leiden thought it was a beautiful building, but they also felt a little uncomfortable with all the opulence. So much public money and design attention to a building intended for teaching children, was that sensible? The Hogere Burgerschool in Leiden was the prelude to the series of 17 schools that Dudok was to design as a municipal architect in Hilversum. Not only did these buildings bring an unprecedented visual richness to the children's world, on an urban scale, the schools also made a vital contribution to the experience of the garden city.

The fact that Dudok was able to build his exceptional collection of schools in Hilversum is largely the result of the Primary Education Act of 1920, which equated the financing of denominational education with that of public education. This law heralded a golden age for school construction. In 1931, a new law restricted expenditure on school construction again. In the 11 intervening years, hundreds of schools of unprecedented quality have been built in the Netherlands, in which, for the first time, the child's perception of the world was the main focus. The generous subsidy scheme was a catalyst for the adoption of innovative educational ideas from, among others, the English open-air school movement, the German educational innovator Friedrich Fröbel, and the Italian doctor Maria Montessori.

These educationalists stressed the importance of learning through play and self-discovery, and of open-air education. Physical education became part of the curriculum, as did drawing and handicrafts in order to develop the aesthetic and spatial senses. Requirements were set for school buildings with regard to hygiene and safety, daylight, and ventilation, as well as for maximum class size. Municipal architects were the ones who excelled in the execution of this assignment. They were familiar with the latest publications – such as Dr Bonebakker's *Het Kleuterstehuis*, published in 1920 about experimental kindergartens – and learned from each other's expertise. The result was a continuous exchange of ideas. For the Hilversum Geraniumschool (1918), for example, Dudok developed a two-part window type – the bottom section almost undivided, low and wide, and the top section with large pivoting windows for ventilation – which was widely imitated. He himself must have been impressed by the Rietendakschool (1923) that municipal architect Planjer designed on the outskirts of Utrecht, because not much later the same thatched roof appeared on one of his more rural schools.

L5-1

De Valerius- en Marnixschool (1930) in Hilversum was oorspronkelijk een dubbele school. Het functioneert nog altijd als een lagere school. Het gebouw heeft een beeldbepalende ligging in de lengteas van de Lorentzvijver. Opvallend zijn de oranje kozijnen, blauwe tegels en de ronde vensters met een 'wenkbrauw' van rode en blauwe stenen. The Valerius- en Marnixschool (1930) in Hilversum was originally a double school. It still functions as a primary school. The building has an iconic location in the longitudinal axis of the Lorentz pond. The orange window frames, blue tiles, and round windows with an 'eyebrow' of red and blue stones are eye catchers.

L5-2

De Hogere Burgerschool (nu Bonaventura College) in Leiden ontwierp Dudok rond 1913. De school ordent in opzet en architectuur een reststukje grond op een belangrijke hoek van twee hoofdwegen. De hoofdentree met trappenhuis en toren markeert de hoek. Onder een kleinere toren is de toegangspoort voor fietsers. Dudok designed the Hogere Burgerschool (now Bonaventura College) in Leiden around 1913. In terms of layout and architecture, the school organizes a leftover piece of land on an important corner of two main roads. The main entrance with a stairwell and tower marks the corner. Under a smaller tower is the entrance gate for cyclists.

L5-3

De Geraniumschool (1916-1918) was Dudoks eerste school in Hilversum. Het was bestemd voor Lager Onderwijs. Een toren met onderin de entree verdeelt niet alleen het schoolgebouw in twee gelijke delen, maar ook de hele symmetrisch opgezette woonwijk eromheen. Het hoofdgebouw is tegenwoordig een appartementencomplex.

The Geraniumschool (1916-1918) was Dudok's first school in Hilversum. It was intended for primary education. A tower with the entrance at the bottom divides not only the school building into two equal parts, but also the entire symmetrically laid-out residential area around it. The main building is now an apartment complex.

L5-4

De Rembrandtschool (1917-1920) in Hilversum was bestemd voor een MULO en een Handelsschool. Ze hadden elk een eigen entree met trappenhuis. Het is nu een basisschool. Het gebouw ligt middenin een villawijk en onderscheidt zich door de vrije ligging op de kavel, de ritmische opbouw van volumes en de platte daken.

The Rembrandtschool (1917-1920) in Hilversum was designed for a MULO (more advanced primary education) and a Trade School. They each had their own entrance with a staircase. It is now a primary school. The building is situated in the middle of a villa neighbourhood and distinguishes itself by its freestanding location on the plot, the rhythmic build-up of volumes and the flat roofs.

de Rietendakschool (1923) die gemeentearchitect Planjer aan de rand van Utrecht ontwierp, want niet veel later prijkt eenzelfde rieten kap op een van zijn meer landelijk gelegen scholen.

De Hilversumse scholenserie van Dudok is niet uniek, maar wel voorbeeldig. De meeste gebouwen zijn nog altijd als school of kinderopvang in gebruik, nu volgeplakt met tekeningen en voorzien van digiboards en IKEA-meubels. De aantrekkingskracht op het kind is onverminderd groot. Het zijn gebouwen uit een sprookje, waarin de kleuren intenser zijn dan in de echte wereld, de vormen uitvergroot en geabstraheerd en de maten van de meest intensief gebruikte onderdelen als ramen, muurtjes en meubels aansluiten bij die van het kind. Bij de Fabritius- en Ruysdaelschool (1925, 1928) fascineren de lange, lome rieten kappen en de vensterrijen die maar door lijken te lopen. De Catharina van Renesschool (1925-1927) is van verre herkenbaar door een toren als uit Duizend-en-een-nacht. De toren van de Nienke van Hichtumschool (1929-1930) is een duiventil, compleet met nestkasten en 'landingsbanen' voor duiven. Een bijzonder onderdeel van de kleuterscholen is de 'huppelwaranda', een verlenging van het schoollokaal in de buitenlucht, beschut door een lage luifel en muurtjes met bloembakken. Hier kan het kind niet alleen vrij en veilig bewegen, maar ook zelfstandiger werken, buiten het directe toezicht van juf of meester.

Het was mogelijk van de scholen grootse complexen te maken door verschillende types scholen te combineren: een gebouw voor kleuteronderwijs werd gecombineerd met een gebouw voor lager onderwijs of een ULO, een HBS met een Handelsschool, een basisschool voor villakinderen met een basisschool voor arbeiderskinderen. Elk schooltype is vanaf de straat afzonderlijk herkenbaar – kleuterscholen zijn altijd laag, kleuterbenen hoefden volgens Dudok geen trappen te lopen – maar toch onmiskenbaar een ensemble. In hun belangrijke sociale functie fungeren de scholen als stedenbouwkundige en visuele ankerpunten in de woonbuurten. Dat is elders ook wel het geval, maar nergens anders is het bereikte effect zo groot. In Hilversum zijn de scholen onderdeel van het totaalconcept van één directeur Publieke Werken. Daardoor kon Dudok in de dorpse Hilversumse woonbuurten de contrastwerking van de schoolgebouwen maximaliseren, veel meer dan in een stedelijke omgeving, waar ze moesten concurreren met woningblokken van drie of vier hoog. Dudok voerde het effect maximaal op. Allereerst door de tegenstelling in volume – groter, hoger, uitgestrekter – en ten tweede door een afwijkende vormgeving. Architectuurcriticus Han Mieras was in 1921 gefascineerd door de toen net opgeleverde Rembrandtschool. In de wat brave villabuurt doemde plots een schoolgebouw op met een plat dak. Het leek geen gevels te hebben, het was een aaneenschakeling van allerlei verspringende hoogten, diepten en breedtes. Het gebouw had volgens Mieras geen enkele academische correctheid, was op onderdelen zelfs onfatsoenlijk, slordig en komiek te noemen, maar de criticus vond het ontzettend spannend. De scholen zijn het spektakel in de buurten, de succesfactoren van de tuinstad Hilversum.

The Hilversum school series by Dudok is not unique, but it is exemplary. Most of the buildings are still in use as schools or childcare facilities, now covered with drawings and fitted with digiboards and IKEA furniture. Their appeal to children is undiminished. They are fairy-tale buildings, with colours that are more intense than those in the real world, with shapes that are enlarged and abstracted, and with sizes of the most intensively used parts such as windows, walls, and furniture matching those of children. The Fabritius and Ruysdael schools (1925, 1928) are fascinating, with their long, languid thatched roofs and rows of windows that seem to have no end. You can recognize the Catharina van Renesschool (1925-1927) from afar by its Arabian-Nights tower. The tower of the Nienke van Hichtumschool (1929-1930) is a dovecote, complete with nesting boxes and 'landing strips' for pigeons. A special part of the kindergartens is the 'huppelwaranda' ('skipping-porch'), an extension of the classroom in the open air, sheltered by a low canopy and low walls with flower boxes. Here, children can not only move freely and safely, but also work more independently, without the direct supervision of the teacher.

It was possible to turn the schools into large complexes by combining different types of schools: a kindergarten building was combined with a primary education building, a secondary school with a trade school, a primary school for privileged children with a primary school for working-class children. Passers-by can always recognize the individual school types – kindergartens are always low, as Dudok thought pre-schoolers' legs shouldn't have to climb stairs – but the complexes are still unmistakably an ensemble. With their important social function, the schools act as urban planning and visual anchor points in the residential neighbourhoods. That is also the case in other places, but nowhere else is the achieved effect as great. In Hilversum, the schools are part of the overall concept of one director of Public Works. As a result, Dudok was able to maximize the contrasting effects of the school buildings in the residential districts of Hilversum, much more than he could have done in an urban environment, where they would have had to compete with housing blocks of three or four storeys high. To achieve a maximum effect, Dudok first of all used a contrast in volume – larger, higher, more expansive – and secondly a contrasting design. In 1921, architecture critic Han Mieras was fascinated by the then recently completed Rembrandtschool. A school building with a flat roof had suddenly appeared in the somewhat bourgeois villa neighbourhood. It seemed not to have any facades, it was a succession of all sorts of staggered heights, depths and widths. According to Mieras, the building had no academic correctness whatsoever, some parts could even be called indecent, sloppy, or comical, but the critic found it incredibly exciting. The schools are the spectacle in the neighbourhoods, the success factors of the garden city of Hilversum.

L5-5

De Dr. Bavinckschool (1921-1922, uitbreiding 1930) in Hilversum is nog steeds een schoolgebouw voor Lager Onderwijs. Het speelt een belangrijke stedenbouw-kundige rol in Dudoks Vierde gemeentelijk woningbouwcom-plex. Het schermt als volume de rommelige achterkanten van oudere woonhuizen af en maakt een indrukwekkend front naar de Bosdrift.
The Dr. Bavinckschool (1921-1922, extension 1930) in Hilversum is still a school building for primary education. It plays an important role in terms of urban planning in Dudok's Fourth municipal housing complex. As a volume, it screens off the disorderly back-sides of older houses and creates an impressive front on the side of the Bosdrift.

L5-6

De Oranjeschool (1922, uitbouw in 1927) in Hilversum is onderdeel van het Vijfde ge-meentelijke woningbouwcom-plex. Het is tegenwoordig een appartementengebouw. De school is zo in het buurtje ge-plaatst dat er aan weerszijden een pleintje ontstond, waarvan de resterende pleinwanden bestaan uit woningen.
The Oranjeschool (1922, extension in 1927) in Hilversum is part of the Fifth municipal housing complex. Today it is an apartment building. The school has been placed in the small neighbourhood in such a way that a small square has been created on both sides, with the other walls of the squares consisting of houses.

L5-7

De Hilversumse kleuterschool Catharina van Rennes werd met de Julianaschool (een ULO) ondergebracht in één schoolgebouw (1925-1927). In het gebouw huist nu een buitenschoolse opvang en een basisschool. De scholen hebben elk een eigen karakter en entree, maar zijn duidelijk een architectonisch ensemble, verbonden door een speelplein.

The Catharina van Rennes kindergarten was housed in a school building (1925-1927) in Hilversum together with the Juliana School (a ULO, advanced primary education). The building now houses an after-school care centre and a primary school. The schools each have their own character and entrance, but are clearly an architectural ensemble, connected by a playground.

L5-8

De Hilversumse Fabritiusschool (1925-1926) en Ruysdaelschool (1928) vormen een complex van twee lagere scholen met rieten kappen in een hogere middenstandswijk. Aan de buitenzijde geven hoge staande vensters in een gesloten muur licht aan de gangen. De klaslokalen liggen aan het speelplein.

The Hilversum Fabritiusschool (1925-1926) and Ruysdaelschool (1928) form a complex of two primary schools with thatched roofs in an affluent middle-class neighbourhood. On the outside, tall vertical windows in a closed wall provide light to the corridors. The classrooms are located around the playground.

L6 Landschap van vermaak

De Arbeidswet van 1919 bepaalde dat een werkdag maximaal acht uur mocht duren. Hoewel veruit de meeste mensen nog altijd zes dagen in de week werkten, betekende het een forse toename van vrije tijd. Het vormgeven aan plekken waar mensen die tijd konden besteden, was een opgave die uiterst serieus werd genomen. Hoe nuttiger, en dus verheffender, de tijdsbesteding, hoe beter. Omdat Hilversumse voetbalvelden tijdens de Eerste Wereldoorlog opgeofferd waren voor de teelt van aardappelen, kreeg Dudok in 1919 de vraag een Gemeentelijk Sportpark te ontwerpen, een combinatie van atletiek-, tennis- en paardenracebanen en voetbalvelden. Tegenstanders waarschuwden voor 'sportverdwazing', gokverslaving en een verstoring van de zondagsrust, voorstanders zagen heil in sporten in de open lucht en een gevoel van saamhorigheid dwars door sociale lagen heen. Dudok schaarde zich overduidelijk achter de voorstanders toen hij een tribune ontwierp als een indrukwekkend maar licht, houten gebouw, een feestelijk en veelkleurig uithangbord voor de moderne sportaccommodatie die erachter verborgen lag.

Niet ver van het Sportpark, aan de andere zijde van de spoorbaan, ligt het Laapersveld, een geluidswal en waterberging gecamoufleerd als parklandschap. Dudok ontwikkelde in 1919 een innovatief waterafvoersysteem voor de zuidkant van het dorp, dat ook als oplossing voor de huidige klimaatopgave niet zou misstaan. Het was nog nergens anders in Nederland toegepast, en gebaseerd op de logica van het landschap. Hilversum ligt op de flank van een heuvelrug. Heftige regenval zorgde voor wateroverlast, omdat het regenwater in lagergelegen delen bleef staan. Dudok liet vuil- en regenwater door afzonderlijke leidingen naar het laagste punt van de buurt stromen, het Laapersveld. Rioolwater werd in een kelder onder een pompgebouw verzameld, vanwaar het naar vloeivelden buiten het dorp werd geperst. Regenwater stroomde in een uitgediept verzamelbekken, vormgegeven als een formele vijver met hoge grasranden. Een gemaal als een kleurrijke folly, een tuinsieraad, pompte overtollig water naar de Hilversumse Vaart. Het experiment van het Laapersveld werd in Hilversum standaardpraktijk. In verschillende laaggelegen buurten vind je waterreservoirs als integraal, vaak essentieel element van de stedelijke ruimte. Zo werd een civieltechnisch object van een noodzakelijkheid tot een volwaardig onderdeel van de tuinstad. Eenzelfde ontwerpbenadering is goed zichtbaar in de tijdens de Tweede Wereldoorlog gebouwde zout- en zandbunker in het centrum van Hilversum. Dit opslaggebouw voor winters strooimateriaal is als het ware ingegraven in het talud van de oude Gooische Vaart. Van het metershoge verschil tussen het niveau van de weg en het oude kanaal is optimaal gebruik gemaakt. De ladingen zand en zout werden in de zomer bovenin de silo's gelost, terwijl de vrachtwagens in het winterseizoen een niveau lager gevuld werden. De bunker ligt prominent op de kop van het havenkanaal en is vormgegeven als een uitzichtplatform, met verre zichten over de vaart.

De meest fenomenale vermaakslandschappen van Hilversum liggen buiten het dorp. Terwijl Amsterdam en

De Nassauschool (1927-1928, uitbreiding 1930) in Hilversum is een lagere school in de Vogelbuurt, Dudoks Tiende en Twaalfde gemeentelijke woningbouwcomplexen. De drie vleugels van het gebouw maken samen een Y-vorm. Elke vleugel is anders vormgegeven en past in maat en architectuur bij de omgeving.
The Nassauschool (1927-1928, extension 1930) in Hilversum is a primary school in the Vogelbuurt, Dudok's Tenth and Twelfth municipal housing complexes. Together, the three wings of the building form a Y-shape. Each wing has a different design and fits in with the surroundings in terms of size and architecture.

The Labour Act of 1919 stipulated that a working day could last for no more than eight hours. Although by far the majority of people still worked six days a week, it meant a substantial increase in leisure time. Designing places where people could spend that time was a task that was taken very seriously. The more useful, and therefore edifying, the pastime, the better. Because the football fields in Hilversum had been sacrificed for the cultivation of potatoes during the First World War, in 1919 Dudok was asked to design a municipal sports park, a combination of athletic tracks, tennis courts, horse racetracks, and football fields. Opponents warned against 'sports mania', gambling addiction, and a disruption of Sunday rest, while proponents saw merit in outdoor sports and a sense of community across social strata. Dudok was clearly on the side of the proponents when he designed a grandstand as an impressive yet light, wooden building, a festive and multicoloured signboard for the modern sports accommodation that was hidden behind it.

Not far from the Sportpark, on the other side of the tracks, there is the Laapersveld, a noise barrier and water storage camouflaged as a park landscape. In 1919, Dudok developed an innovative water drainage system for the south side of the village – which would even be a suitable solution for the current climate challenge. It had not yet been applied anywhere else in the Netherlands and was based on the logic of the landscape. Hilversum lies on the flank of a ridge. Heavy rainfall caused problems because the rainwater stagnated in lower-lying areas. Dudok allowed rain and waste water to flow through separate pipes to the lowest point in the neighbourhood, Laapersveld. Sewage water was collected under a pumping station, from where it was pumped to fields outside the town. Rainwater flowed into a deepened basin, designed as a formal pond with high grass edges. A pumping station like a colourful folly, a garden ornament, pumped excess water to the Hilversumse Vaart canal. The Laapersveld experiment became standard practice in Hilversum. In various low-lying neighbourhoods you will find water reservoirs as an integral, often essential element of the urban setting. Thus, a civil engineering object went from being a necessity to becoming a fully-fledged part of the garden city. A similar design approach is clearly visible in the salt and sand bunker that was built in the centre of Hilversum in the Second World War. This storage building for winter road grit is buried, as it were, in the embankment of the old Gooische Vaart. Optimum use has been made of the metres-high difference between the level of the road and this old canal. The loads of sand and salt were unloaded at the top of the silos in the summer, while the lorries were filled at a lower level in the winter season. The bunker has a prominent position at the entrance of the harbour canal and is designed as a viewing platform, with panoramic views over the canal.

Hilversum's most phenomenal leisure landscapes are outside the town. While Amsterdam and Rotterdam commissioned the design of large wooded public parks for city dwellers to experience nature relatively close by, Dudok did not think

De Vondelschool (1928-1930) in Hilversum is nog altijd een basisschool. Het gebouw ligt aan de rand van een villawijk, wat verscholen vanaf de weg. De entree is monumentaal en kleurrijk.
The Vondelschool (1928-1930) in Hilversum is still a primary school today. The building is located on the edge of an upper-class residential area, somewhat hidden from the road. The entrance is monumental and colourful.

L5-11

De Multatulischool (1928-1931) in Hilversum is ontworpen als Lagere School en is nog altijd in gebruik. De school ligt op een driehoekig stuk grond, omgeven door verkeerswegen. Achter de vanwege verkeerslawaai gesloten voorgevel met staande vensters liggen de gangen; de speelplaats en klaslokalen liggen aan de rustiger achterzijde.

The Multatulischool (1928-1931) in Hilversum was designed as a primary school and is still in use today. The school is situated on a triangular plot of land, surrounded by traffic roads. To block the noise from the traffic, the facade with vertical windows and the corridors behind it is closed; the playground and classrooms are located at the quieter rear.

L5-12

De Nelly Bodenheimschool (1929) in Hilversum was een kleuterschool en is nu een internationale lagere school. De lage kappen, grote vensters, felle kleuren en muurtjes die de looproute naar de ingang begeleiden, geven het gebouw een vriendelijk en open karakter. Vanuit de kamer boven de entree hield het schoolhoofd een oogje in het zeil.

The Nelly Bodenheimschool (1929) in Hilversum was a kindergarten and is now an international primary school. The low roofs, large windows, bright colours, and low walls along the walking route to the entrance give the building a friendly and open character. From the room above the entrance, the headmaster could keep an eye on things.

Rotterdam grote bosrijke volksparken lieten ontwerpen, waar stedelingen relatief dichtbij een natuurbeleving vonden, vond Dudok dat voor Hilversum niet nodig. De 'echte' natuur lag immers op een steenworp afstand. Het dorp was omgeven door heide- en bosgebieden, een wilde idylle waar een kunstmatig parklandschap volgens Dudok moeilijk mee kon concurreren. Vanaf de jaren twintig werden deze natuurgebieden door Hilversum en de andere Gooise gemeentes systematisch aangekocht en toegankelijk gemaakt. Ze kregen een beschermde status en fungeerden zo als voornaamste recreatiegebieden voor de groeiende arbeidersbevolking in de regio, tot aan Amsterdam toe. Anna's Hoeve was een deels verwaarloosd landschap met dichtbegroeide bosrijke delen, open heidevlakten, kronkelpaadjes en bosmeertjes. Toen in de crisistijd van de jaren 1930 werkverschaffingsprojecten gesubsidieerd werden, besloot de gemeente het gebied aan te kopen en met behulp van werklozen te transformeren tot recreatieterrein. Met de idylle van de natuur viel weliswaar niet te wedijveren, maar Dudok stak het ontwerp voor Anna's Hoeve wel zo in. Een natuursensatie, dat was het streven. Het recreatiegebied werd letterlijk vanuit het bestaande landschap ontworpen, maar sensationeler gemaakt. Op de mooiste plek van het bos, een bosvijver, werden vanaf een uitschuifbare brandweerladder de ontwerpkeuzes bepaald. Dudok zette met afgegraven grond het aanwezige reliëf sterk aan, waarbij hij naast diep gelegen bosvijvers grote hoogten ontwierp, met als letterlijk hoogtepunt de 'berg van Dudok', een panorama- en sledeheuvel van 25 meter hoog. Alleen eikenhakhout werd weggehaald, oudere bomen bleven gespaard. Nieuwe aanplant versterkte het boskarakter: lariksen, eiken, sparren en dennen. Aangevuld met een speeltuin, een zandstrand en een zonneweide was Anna's Hoeve decennialang een van de populairste vermaakslandschappen in de wijde omgeving.

this was necessary for Hilversum. After all, 'real' nature was a stone's throw away. The town was surrounded by heathland and woods, a wild idyll with which, according to Dudok, an artificial park landscape could hardly compete. From the 1920s onwards, these nature areas had been systematically acquired and opened up by Hilversum and the other municipalities in the Het Gooi region. They were given a protected status and thus served as the main recreational areas for the growing working-class population in the region, even including Amsterdam. Anna's Hoeve was a partially neglected landscape with dense wooded areas, open heathland, winding paths, and small forest lakes. During the Great Depression of the 1930s, when job creation projects were being subsidized, the municipality decided to purchase the land and, with the help of the unemployed, transform it into a recreational area. It is true that it was impossible to compete with the idyll of nature, but Dudok did design for Anna's Hoeve with that intent. A nature sensation, that was the aim. The recreation area was literally designed from the existing landscape, but made more sensational. At the most beautiful spot in the woods, a forest pond, the design choices were determined from an extendable firefighter's ladder. With excavated soil, Dudok strongly emphasized the existing relief, designing great heights next to deep forest ponds, with the high point being the 'mountain of Dudok', a panorama and sledge hill 25 metres high. Only oak coppices were removed, older trees were spared. New planting boosted the forest character: larches, oaks, spruces, and pines. Complemented by a playground, a sandy beach, and a recreational lawn, Anna's Hoeve remained one of the most popular leisure landscapes in the area for decades.

L5-13

De Nienke van Hichtumschool (1929-1930) in Hilversum is gebouwd als kleuterschool en is nu in gebruik als buitenschoolse opvang. Alles in dit gebouw is aangepast aan kleuters: lage ramen zoals bij de ronde serre van het speellokaal, lage vensterbanken om op te zitten en een huppelwaranda. De toren lijkt op een duiventil, met nestkasten en landingsbanen.
The Nienke van Hichtumschool (1929-1930) in Hilversum was built as a kindergarten and is now used as an after-school care facility. Everything in this building has been adapted to pre-schoolers: low windows like those in the round conservatory of the playroom, low window sills to sit on and a skipping-porch. The tower resembles a dovecote, with nesting boxes and 'landing strips'.

L5-14

De Johannes Calvijnschool (1929-1930) in Hilversum is gebouwd als school voor Lager Onderwijs. Het is nu een fotostudio. De vleugels omarmen een speelplein. Op de hoek de entree onder een toren als een boekensteun.
The Johannes Calvijnschool (1929-1930) in Hilversum was built as a primary school. It is now a photo studio. The wings embrace a playground. At the corner, the entrance under a tower resembles a bookend.

L5-15

De Snelliusschool (1931-1932) in Hilversum was een MULO en is sinds 1999 een kantoorgebouw. In de woonwijk valt het op door de hoogte, de dichte muurvlakken, de warmrode baksteen en de markante ronde glazen uitbouw met trappenhuis.
The Snelliusschool (1931-1932) in Hilversum was a MULO (more advanced primary education) and has been an office building since 1999. In the neighbourhood it stands out because of its height, the closed wall surfaces, the warm-red brick, and the striking round glass extension with its stairwell.

L6-1

In 1919 ontwierp Dudok het Laapersveld in Hilversum als oplossing voor de wateroverlast op deze laaggelegen plek. Op advies van de Duitse ingenieur König kwam er een waterbekken met pompgemaal, dat Dudok samen met plantsoenmeester J.H. Meijer vormgaf als een wandelpark met vijver.
In 1919, Dudok designed the Laapersveld in Hilversum as a solution for the flooding in this low-lying area. Following the advice of the German engineer König, a water basin was created and a pumping-engine was installed. Together with public gardens master J.H. Meijer, Dudok designed the site as a leisure park with a pond.

Naast architect was Dudok bovenal stedenbouwer. Voor de oorlog maakte hij uitbreidingsplannen voor Hilversum, Wassenaar en Den Haag en was hij benoemd tot lid van de invloedrijke Vaste Commissie voor de Uitbreidingsplannen in Noord-Holland, die het provinciebestuur adviseerde over de kwaliteit van gemeentelijke uitbreidingsplannen en hun onderlinge samenhang. Als voorzitter van een speciale sub-commissie was hij belast met het overleg met de Dienst der Zuiderzeewerken over de geplande zuidwestelijke polder (de Markerwaard, die er uiteindelijk nooit zou komen). Dudok werd na de Tweede Wereldoorlog gevraagd zich te buigen over de herbouw en groei van twee van de zwaarst getroffen gemeenten in Nederland: Den Haag en Velsen. Ook werd hij in 1948 supervisor voor de herbouw van een deel van de Rotterdamse binnenstad en tekende hij uitbreidingsplannen voor Voorburg en Zwolle. In Amsterdam ontwierp hij een woonbuurt voor ongeveer duizend gezinnen in de wijk Geuzenveld.

Net als zijn collega stedenbouwkundigen in andere grote steden (zoals Rotterdam en Amsterdam) was Dudok er na de oorlog van overtuigd dat het wetenschappelijke bevolkingsonderzoek, de scheiding van functies en een open strokenverkaveling tot een meer humane en sociaal rijkere stedenbouw konden leiden. Maar aan de verworvenheden van de moderne stedenbouw voegde hij wel iets toe. Het ruimtelijk-contextuele dat veel van zijn architectuurprojecten karakteriseert, vertaalde Dudok in zijn stedenbouwkundige werk door uit te gaan van de eigenschappen van het landschap en het historisch gegroeide karakter van een plaats. De uitbreidingen aan de zuidwestkant van Den Haag – delen van de wijk Moerwijk en de wijk Morgenstond – ontwierp hij in 1949 als logische voortzetting van de historische structuur van de Haagse binnenstad, die voortkwam uit het onderliggende landschap van strandwallen en -vlaktes. Het wederopbouwplan voor de gemeente Velsen – waar Dudok vanaf 1945 samen met bureau Van Tijen en Maaskant aan werkte – ging uit van de afzonderlijke historische dorpskernen. Hiertussen bleven de buitenplaatsen en het duinlandschap zoveel mogelijk intact. Voor Dudok was de stad meer dan de optelsom van functies en principes, het was een compositie in drie dimensies. In de moderne op analyse en theorie gebaseerde stedenbouw miste hij harmonie, schoonheid en verbeelding, ouderwets zachte waarden die Dudok ook voor de grote naoorlogse opgaven relevant vond. Het was de taak van de stedenbouwkundige zich niet te beperken tot het grondplan, maar zich ook uit te spreken over de architectuur. Maar met die opvatting zette hij zichzelf buitenspel, want al vanaf de jaren dertig was in Nederland de tendens groeiende dat stedenbouwkundigen de uitwerking van die derde dimensie overlieten aan architecten.

Na de oorlog lukte het op één plek zijn visie van een driedimensionale stedenbouw te verwezenlijken, met een weergaloos grootstedelijk landschap als resultaat. In Den Haag kreeg Dudok in 1945 de opdracht wederopbouwplannen te maken voor in de oorlog verwoeste stadsdelen. Eén daarvan was een kilometerslange zone in het noordwesten van de stad,

L6-2

Dudok ontwierp voor het Gemeentelijk Sportpark in Hilversum onder meer een houten tribune (1919) en een directiegebouw (1925). De houten tribune is een van de oudste nog bestaande sporttribunes in Nederland.
For the Hilversum municipal Sports Park Dudok also designed a wooden stand (1919) and building for the management (1925). The wooden stand is one of the oldest still standing in the Netherlands.

In addition to being an architect, Dudok was above all an urban planner. Before the war, he designed expansion plans for Hilversum, Wassenaar and The Hague, and was appointed member of the influential Permanent Committee for Expansion Plans in Noord-Holland, which advised the provincial government on the quality of municipal expansion plans and their mutual coherence. As chairman of a special subcommittee, he consulted the Zuiderzee Works Department on the planned southwestern polder (the Markerwaard, which would never be realized). After the Second World War, Dudok was asked to work on the reconstruction and expansion of two of the most affected municipalities in the Netherlands: The Hague and Velsen. In 1948, he also became supervisor of the reconstruction of part of the city centre of Rotterdam, and he designed expansion plans for Voorburg and Zwolle. In Amsterdam, he designed a residential area for about a thousand families in the Geuzenveld district.

Like his fellow urban planners in other major cities (such as Rotterdam and Amsterdam), Dudok was convinced after the war that scientific population research, the separation of functions and an open strip division could lead to a more humane and socially rich urban development. But he did add something to the achievements of modern urbanism. Dudok translated the spatial context that is so typical of many of his architectural projects into his urban planning work by starting from the characteristics of the landscape and the historically grown character of a place. In 1949, he designed the extensions on the southwestern side of The Hague—parts of the Moerwijk district and the Morgenstond district—as a logical continuation of the historical structure of the city's centre, which arose from the underlying landscape of beach ridges and plains. The reconstruction plan for the municipality of Velsen—on which Dudok worked together with the firm Van Tijen and Maaskant from 1945—was based on the individual historic village centres. In between, the country estates and the dune landscape were preserved as much as possible. For Dudok, a city was more than the sum of functions and principles; it was a composition in three dimensions. In modern urbanism, based on analysis and theory, he missed harmony, beauty and imagination: old-fashioned soft values that Dudok also found relevant to the great post-war tasks. It was the duty of the urban planner not to confine himself to the ground plan, but also to speak out about the architecture. But with this view he side-lined himself, because from the 1930s onwards, there was a growing tendency in the Netherlands for urban planners to leave the elaboration of this third dimension to architects.

There is one place where he did manage to realize his vision of three-dimensional urbanism after the war, resulting in an unparalleled metropolitan landscape. In The Hague, Dudok was commissioned in 1945 to design reconstruction plans for parts of the city that had been destroyed during the war. One of these was a kilometres-long zone in the northwest of the city, where the buildings had been demolished around 1942 for the construction of an armoured wall and an anti-tank trench.

L6-3

Anna's Hoeve werd naar ontwerp van Dudok en J.H. Meijer rond 1935 getransformeerd tot recreatiegebied. De werkzaamheden werden uitgevoerd in werkverschaffing. Een deel van het gebied is inmiddels opgeofferd voor de bouw van de gelijknamige woonwijk.
Anna's Hoeve was transformed into a recreational area designed by Dudok and J.H. Meijer, around 1935. The work was done in the context of unemployment relief. Part of the area has meanwhile been sacrificed to build a residential neighbourhood of the same name.

L6-4

Rond 1935 ontwierp Dudok
een watersportpaviljoen met
woonhuis in Hilversum. De ronde
eetzaal op de verdieping kraagt
ver over de Sporthaven heen.
Around 1935 Dudok designed
a water sports pavilion with a
residence in Hilversum. The
semi-circular dining room on the
first floor of the pavilion extends
far over the Sporthaven.

L6-5

De stal die Dudok in 1937 op
het Hertenkamp in Hilversum
ontwierp, is een onopvallend
gebouwtje, maar toch onmis-
kenbaar zijn ontwerp door
het typische ronde raampje,
de rode deur en de zware
rieten kap.
The stable Dudok designed
in 1937 for the Hilversum
Hertenkamp (deer park) is an
inconspicuous building, but
undeniably bears his design
signature with its typical
round window, red door, and
robust thatched roof.

waar rond 1942 de bebouwing was gesloopt voor de aanleg
van een pantsermuur en tankgracht. Deze verdedigingswerken
waren onderdeel van de *Atlantikwall*, het Duitse megaproject
waarin de haven van Scheveningen een belangrijk strate-
gisch punt was. De herbouw leek een onmogelijke opgave. De
tankzone was een open wond in de stad, een onnatuurlijke
kaarsrechte lijn met aan weerszijden wijken met een geheel
eigen en verschillend karakter. Het 'herbouwplan Sportlaan –
Stadhoudersplein – Scheveningsche Boschjes' uit 1946 baseer-
de Dudok op twee principes, die elkaar op het eerste gezicht
tegen lijken te spreken: 'invoeging en grondige herschepping'.
Het eerste principe is zichtbaar in de feilloze afronding van de
rafelranden van de bestaande bebouwing, het tweede in de
manier waarop de zone is opgevat als een zelfstandig element
dat met een losse, groene opzet en hoge gebouwen sterk
contrasteert met de omgeving. Centraal ligt een wandelpark,
waar een belangrijke verbindingsweg doorheen voert. Naar
Amerikaans voorbeeld is deze ontworpen als een 'parkway',
een landschappelijke autoroute met voor de automobilist
steeds wisselende perspectieven. Geen gebouw staat als het
andere, alles zindert en beweegt. Er werkten toparchitecten in
dit gebied – Oud, Luthmann, Zanstra – die de vergaande aan-
wijzingen van Dudok op zo'n manier in hun ontwerpen vertaal-
den, dat er niet alleen een duidelijke verwantschap in vormge-
ving is, maar ook een unieke samenhang tussen architectuur
en ruimte.

These fortifications were part of the *Atlantikwall*, the German mega-project in which the port of Scheveningen was an important strategic point. Reconstruction seemed an impossible task. The tank zone was an open wound in the city, an unnatural straight line with districts on either side, each with their own particular character. Dudok based the 1946 'reconstruction plan Sportlaan - Stadhoudersplein - Scheveningsche Boschjes' on two principles, which at first sight seem to contradict each other: 'insertion and thorough re-creation'. The first principle can be seen in the flawless finishing of the rough edges of the existing built environment, the second in the way in which the zone is conceived as an independent element that contrasts sharply with its surroundings due to its relaxed, green set-up and tall buildings. A park with an important connecting road running through it forms the heart of this design. Following the American example, it has been designed as a 'parkway', a scenic car route with constantly changing perspectives for the motorist. No building stands like another, everything shifts and thrills. Top architects worked in this area—Oud, Luthmann, Zanstra—who translated Dudok's far-reaching directions into their designs in such a way that there is not only a clear kinship between their designs, but also a unique coherence between architecture and space.

L6-6

De zand- en zoutbunker die Dudok rond 1940 ontwierp ligt op de kop van de Oude Haven in Hilversum. Dit opslaggebouw voor winters strooimateriaal diende tevens als schuilplaats bij luchtalarm en als uitzichtpunt over water. Het gebouw heeft een naar het kanaal toe gebogen vorm en een dichte bakstenen gevel met karakteristiek ruitvormig patroon.

The salt and sand bunker Dudok designed around 1940 is situated at the front of the Oude Haven in Hilversum. This storage building for winter road grit doubled as an air raid shelter and as a lookout point across the water. Its form curves towards the canal and the closed brick facade features a characteristic diamond-shaped pattern.

L7-1

De langgerekte zone van het 'herbouwplan Sportlaan – Stadhoudersplein – Scheveningsche Boschjes' in Den Haag uit 1946 werd opgevat als een parkway—een landschappelijk vormgegeven autoroute—die het park Ockenburg met de Scheveningse Bosjes verbond. Het gedachte oostelijke uiteinde met een groots cultureel centrum werd nooit uitgevoerd.

The elongated zone of the 1946 'Reconstruction Plan Sportlaan – Stadhoudersplein – Scheveningsche Boschjes' in The Hague was conceived as a Parkway—a scenic car route—connecting Ockenburg Park with the Scheveningse Bosjes. A grand cultural centre was planned for the eastern part, but this was never realized.

L7-2

Dudok ontwierp de uitbreidings-
plannen voor de Haagse wijken
Moerwijk en Morgenstond tussen
1947 en 1949. Twee systemen
ordenen het plan. Het strenge
stramien van wegen met erlangs
langgerekte bouwblokken werkt
op de schaal van de stad, terwijl
de groenstructuur de wijken met
het landschap verbindt en veel
informeler is.
Dudok designed the expansi-
on plans for the Moerwijk and
Morgenstond neighbourhoods
of The Hague between 1947 and
1949. Two organizing systems
define the plan. The strict grid
of roads flanked by elongated
building blocks functions on the
scale of the city, while the much
more informal green structure
connects these neighbourhoods
with the landscape.

L7-3

In 1945 kregen zowel Dudok
als het bureau Van Tijen en
Maaskant de opdracht een
basisplan voor de wederop-
bouw van de gehele gemeente
Velsen te maken. Onder het
basisplan hingen gedetailleer-
de bebouwingsplannen voor
de afzonderlijke kernen. Dudok
ontwierp die voor de hoofd-
kern: Nieuw IJmuiden.
In 1945, Dudok and Van Tijen
& Maaskant Architects were
given the joint commission to
design a basic plan for the
reconstruction of the entire
municipality of Velsen. This
plan was the basis for detailed
building projects in the indivi-
dual centres. Dudok designed
the plan for the main centre:
Nieuw IJmuiden.

L8 Landschap van representatie

Van het Hilversumse raadhuis werd gezegd dat het zich als
het ware vastklonk aan de aarde. Er zijn meer gebouwen van
Dudok die die zwaarte in zich hebben. Het gegronde karakter
van zijn architectuur kwam voort uit ver doorgevoerd contex-
tueel en functioneel denken. Met militaire precisie ontleedde
Dudok de vereisten van de opgaven en de eigenaardigheden
van een plek. Die ontwerphouding had hij gemeen met archi-
tecten als Ad van der Steur, Willem Witteveen en Jan Wils,
maar ook Erich Mendelsohn, Eliel Saarinen en Frank Lloyd
Wright, ontwerpers die een moderne architectuur koppelden
aan de betekenissen van een plek. In de vier gebouwen die
tegenwoordig als de meest iconische uit het oeuvre van Dudok
gelden – het Hilversumse raadhuis uit 1924, het monument
op de Afsluitdijk uit 1933, de Utrechtse Stadsschouwburg uit
1941 en het raadhuis in Velsen uit 1965 – is die verbinding van
geschiedenis en toekomst, en van landschap en architectuur
op sublieme wijze uitgevoerd.

Voor Dudok was het raadhuis de ultieme uitdrukking
van de tuinstad in wording. Hij werkte vanaf zijn aanstelling
in Hilversum in 1915 aan het ontwerp. Er zijn elf varianten
bekend en talloze schetsen. Na jarenlang puzzelen op een krap
kavel aan de Kerkbrink viel uiteindelijk het oog op landgoed
De Witten Hull. Vanuit het station liep het Melkpad langs de
voormalige brink omhoog naar de top van de heuvel. Hier,
op de landschappelijke overgang van het oude dorp naar de
royaal opgezette villawijken, was de enige juiste plek voor de
representatie van het stadsbestuur. Er was voldoende ruimte,
het belangrijkste ingrediënt voor verwezenlijking van Dudoks
ideaalbeeld van een indrukwekkend, maar tegelijk romantisch
bouwwerk in een tuin, dat verrees vanuit een gazon en omringd
was met bomen en bloemen. Voor Hilversum markeerde het
gebouw een omslag in de identiteit van het dorp, van agra-
risch brinkdorp naar moderne tuinstad. Dit was het allereerste
raadhuis in Nederland dat in deze ongekend moderne vormen-
taal gebouwd werd: een bevestiging voor het vakgebied dat
moderne architectuur – tot dan toe vooral geschikt geacht voor
woonhuizen, scholen en fabrieken – ook passend was voor het
representeren van bestuur en gezag.

De 32,5 kilometer lange Afsluitdijk gold direct vanaf de
aanleg als een icoon van Nederlandse ingenieurskunst. Dudok
kreeg de opdracht een gedenkteken te ontwerpen precies op
de plek waar de dijk op 28 mei 1932 werd gesloten. Daarin
bracht hij de betekenis van de Afsluitdijk als monumentaal
civieltechnisch werk terug tot de essentie. De toren is een
korte onderbreking van een eindeloos lange horizontale lijn.
Het gedenkteken bedient twee snelheden. Voor de automo-
bilist die het van verre ziet en voor wie de vormen zich bij het
naderen steeds scherper aftekenen, is het niet meer dan een
kraakhelder silhouet, een korte herinnering aan het grootse
werk waar je overheen raast. Heel even zie je dat de helwitte
betonnen toren aan de voet bezet is met zware lava-basalts-
tenen, hetzelfde materiaal als waaruit de Afsluitdijk is opge-
bouwd. Voor degene die de moeite neemt bij het monument
te stoppen had Dudok een veel intensievere ervaring in petto.
Aan het begin van zijn opdracht was hij tot de top van een van

The town hall in Hilversum was said to seem to cling to the earth. Some of Dudok's other buildings have that same quality of heaviness. The grounded character of his architecture arose from extensive contextual and functional thinking. With military precision, Dudok dissected the requirements of the briefs and the peculiarities of a place. It was a design attitude he had in common with architects such as Ad van der Steur, Willem Witteveen, and Jan Wils, but also Erich Mendelsohn, Eliel Saarinen, and Frank Lloyd Wright, designers who linked a modern architecture to what a place meant to people. In the four buildings that are now considered the most iconic in Dudok's oeuvre—the Hilversum town hall from 1924, the monument on the Afsluitdijk from 1933, the Utrecht City Theatre from 1941, and the Velsen town hall from 1965—this linking of history to future and of landscape to architecture has been sublimely executed.

Halverwege de jaren vijftig kreeg Dudok de opdracht mee te werken aan de verwezenlijking van tuinstad Geuzenveld, onderdeel van het Algemeen Uitbreidingsplan van Amsterdam. Hij ontwierp een van de zes 'woonvelden', dat bestond uit 21 woonhoven in laagbouw en zes hoven in hoogbouw.

For Dudok, the town hall was the ultimate expression of the garden city in the making. He worked on the design from the start of his appointment in Hilversum in 1915. There are eleven known variants and countless sketches. After years of trying to design for a cramped plot on the Kerkbrink, a choice was finally made to build it on the De Witten Hull estate. From the station, the Melkpad street ran along the former brink up to the top of the hill. This location, on the landscape transition from the old village to the generously designed residential areas, was the only right place for the town administration to reside. There was plenty of space, the main ingredient for the realization of Dudok's ideal image of an impressive yet at the same time romantic building in a garden, rising from a lawn and surrounded by trees and flowers. For Hilversum, the building marked a change in the identity of the town, from agricultural town to modern garden city. This was the very first town hall in the Netherlands to be built in this unprecedented modern form language: a confirmation for the profession that modern architecture—hitherto considered primarily suitable for homes, schools and factories—was also well-suited for the representation of government and authority.

In the mid-1950s Dudok was commissioned to take part in the realisation of garden city Geuzenveld, part of the General Expansion Plan for Amsterdam. He designed one of the six woonvelden (residential fields), which consisted of 21 low-rise residential blocks and six high-rise blocks.

The 32.5-kilometre-long Afsluitdijk (an enclosure dam separating the Wadden Sea from the Zuiderzee, which henceforth was called IJssel Lake) was regarded as an icon of Dutch engineering right from its construction. Dudok was commissioned to design a memorial on the very spot where the dike was closed on 28 May 1932. In it, he brought the significance of the Afsluitdijk as a monumental civil engineering work back to its essence. The tower is a short interruption of an endlessly long horizontal line. The memorial provides an experience at two speeds. For the motorists who see it from afar and for whom the shapes are increasingly sharply defined as they approach, it is nothing more than a crystal-clear silhouette, a brief reminder of the great work they are racing along. For an instant, they can see that the foot of the bright white concrete tower is covered with heavy lava basalt stones, the same material the Afsluitdijk is made of. For those who would make the effort to stop at the monument, Dudok had a much more

In de zuidelijke strook van de voor luxe woningbouw bedoelde tuinstad Buitenveldert in Amsterdam ontwierp Architectenbureau Dudok vanaf 1957 een nog veel grotere hoeveelheid woningen dan in Geuzenveld. Drie hoge flats van acht verdiepingen vormen een lange wand langs de Van Nijenrodeweg.

In 1957, Dudok Architects designed many more dwellings than even in Geuzenveld for the southern strip of the garden city Buitenveldert—for luxurious housing—in Amsterdam. Three high flats of eight storeys form a long wall along Van Nijenrodeweg.

L8-1

Dudok leverde in 1924 het definitieve ontwerp voor het Raadhuis in Hilversum aan. De bouw startte in 1927 en het raadhuis opende in 1931.
Dudok presented his final design for the Hilversum Town Hall in 1924. Construction began in 1927 and the new town hall opened in 1931.

L8-2

Dudok ontwierp in 1933 in opdracht van de Maatschappij tot Uitvoering van Zuiderzeewerken het monument op de Afsluitdijk als een uitkijktoren.
In 1933, commissioned by the Maatschappij tot Uitvoering van Zuiderzeewerken, this Dudok designed the memorial on the Afsluitdijk as an observation tower.

de werkkranen geklommen en had uitgeroepen: 'Neen maar man, dat uitzicht is ongeloofelijk, dàt moeten wij den menschen geven!' Het monument moest meer dan een gedenkteken ook uitkijktoren worden, een bestemming waar inmiddels een half miljoen bezoekers per jaar op afkomen. Wie de toren bestijgt, valt een opeenstapeling van ruimtelijke ervaringen ten deel. De toren is aan de kant van de Waddenzee geheel gesloten, maar aan de kant van het IJsselmeer van glas. Het naar boven gaan is zo een cadans van open en gesloten, met eerst alleen zicht over het IJsselmeer. Pas helemaal bovenin, ongeveer 18 meter boven het water, volgt het uitzicht over de Waddenzee, terwijl naar het oosten en naar het westen de dijk als een rechte streep vervaagt. Het monument op de Afsluitdijk maakt de overgang van zout naar zoet water en die van dreiging naar bescherming afleesbaar.

In 1937 kreeg Dudok de opdracht in Utrecht de nieuwe stadsschouwburg te ontwerpen. Financiële motor achter de plannen was Utrechter en Nederlands succesrijkste grootindustrieel Frits Fentener van Vlissingen. Hij miste in Utrecht de hoognodige faciliteiten voor het vermaak van Jaarbeursbezoekers die van verre kwamen: een goed café-restaurant, een chique feestzaal en modern geoutilleerde schouwburg. Als antwoord op die ambitie verkoos Dudok het prominent gelegen Lucasbolwerk aan de rand van het stadscentrum boven andere bouwlocaties. Het bolwerk was in de negentiende eeuw ingericht als wandelpark. Bouwen op deze lommerrijke plek lag uiterst gevoelig. Om het plantsoen zo veel mogelijk te ontzien, schoof Dudok het gebouw een stuk de singel in. De hoge toneelzaal ligt in het water en was bewust niet hoger dan de toppen van de bomen (pas in 1995 is de toneeltoren bijna dubbel zo hoog geworden). Het gebouw *is* het bolwerk. Dudok bouwde in de nieuwkomer nog een relatie met de historische stad in: vanuit de grote glaswanden van de foyer en het restaurant op de verdieping opent het panorama Utrecht zich, met de Domtoren als bekroning.

In de Tweede Wereldoorlog was de gemeente Velsen zwaar gebombardeerd. In IJmuiden – een van de dorpen waaruit de gemeente bestaat – was het centrum weggeslagen. In zijn wederopbouwplan plaatste Dudok het raadhuis op het Plein 1945, op het snijpunt van wegen die hier uit alle dorpen samenkomen. Voor Dudok moest dit het gedroomde 'gezelligheidsplein' worden – met naast het raadhuis hotels, restaurants en een schouwburg. Dudok grootse referentie was het San Marco Plein in Venetië. Met een rustig decor van statige pleinwanden zou het raadhuis met de klokkentoren op een uitgestrekt plein het toneel bepalen. Kijkend door je oogharen is die ambitie nog net herkenbaar, al is het stedenbouwkundig plan niet helemaal uitgevoerd. Dudok ontwierp het in 1965 geopende raadhuis als centrum voor de toekomst, op het knooppunt van oude wegen. Het gebouw heeft op elk zicht vanaf de historische toevoerwegen een passend architectonisch antwoord: de lange voorgevel met aan het einde een rijzige toren, de opengewerkte kop van de bestuursvleugel, de raadzaal die zich gedragen door de gouden pijlers van de democratie met open vizier over het plein buigt.

intensive experience in store. At the start of his commission he had climbed to the top of one of the cranes and exclaimed: 'My goodness, that view is unbelievable, we have to give *that* to the people!' More than a memorial, the monument was to become an observation tower, a destination that now attracts half a million visitors a year. Anyone who climbs the tower will enjoy an accumulation of spatial experiences. The tower is completely closed on the side of the Wadden Sea, but made of glass on the side of the fresh water lake that the dam created. Going up is thus a cadence of open and closed, with only a view of the lake at first. It is only at the very top, about 18 metres above the water, that visitors finally get to see the view over the Wadden Sea, while to the east and to the west the dike fades like a straight line. The monument on the Afsluitdijk visualizes the transition from salt to fresh water and from threat to protection.

In 1937, Dudok was commissioned to design the new city theatre in Utrecht. The financial driving force behind the plans was the most successful captain of industry in the Netherlands, Frits Fentener van Vlissingen, who was from Utrecht. In Utrecht he missed the much-needed facilities for the entertainment of the visitors of the Jaarbeurs exhibition centre: a good café-restaurant, a chic banquet hall and a theatre with all the latest equipment. In response to this ambition, Dudok chose the prominent Lucasbolwerk on the edge of the city centre over other building sites. In the nineteenth century, this bulwark had been set up as a park. Construction in this leafy place was a very sensitive issue. In order to leave the park intact as much as possible, Dudok moved part of the building into the canal. The high auditorium is actually in the water and, initially, it was not higher than the surrounding trees (only in 1995 did the fly tower become almost twice as high). The building *is* the bulwark. Dudok built in another connection with the historic city: from the large glass walls of the foyer and the restaurant on the first floor, the panorama of Utrecht opens up, with the Dom tower as its crowning glory.

During the Second World War, the municipality of Velsen had been heavily bombed. In IJmuiden—one of the towns of which the municipality is made up—the centre had been destroyed. In his reconstruction plan, Dudok placed the town hall on the Plein 1945 square, at the intersection of roads that converge here from all the villages. Dudok wanted this to be the ideal 'lively square' – with hotels, restaurants, and a theatre next to the town hall. Dudok's main reference was the Piazza San Marco in Venice. With a peaceful setting of stately facades, the town hall with its bell tower on a vast square would set the stage. If you squint your eyes, you can just recognize this ambition, even though the urban development plan has not been implemented in full. Dudok designed the town hall, which opened in 1965, as a centre for the future, at the junction of old roads. The building has a fitting architectural response to every view from the historic access roads: the long facade with a tall tower at the end, the openwork front of the administration wing, the council chamber that curves over the square with an open outlook, supported by the golden pillars of democracy.

L8-3

Aan de Stadsschouwburg in Utrecht ontwierp Dudok vanaf 1937. In 1941 opende het de deuren. De schouwburg staat op het Lucasbolwerk, onderdeel van het negentiende-eeuwse wandelpark op de voormalige stadswallen.
From 1937 Dudok worked on the design of the Utrecht Stadsschouwburg (city theatre), which would open its doors in 1941. The theatre is located at the Lucasbolwerk, part of the nineteenth-century leisure park on the former ramparts of the city.

L8-4

Het schetsontwerp voor het raadhuis van de gemeente Velsen had Dudok in 1949 gereed. Omdat het nog niet duidelijk was welke gemeentes in dit gebied samengevoegd gingen worden—wat gevolgen zou hebben voor de omvang van het raadhuis—werd er pas vanaf 1962 daadwerkelijk gebouwd. In 1965 opende het gebouw zijn deuren.
Dudok had completed the sketch design for the town hall of the municipality of Velsen in 1949. As it was not yet decided which communities would be combined in this new administrative region—an important factor in deciding upon the size of the town hall—actual construction didn't start until 1962. The building opened its doors in 1965.

In onderstaande catalogus zijn de gebouwde objecten en stedenbouwkundige ensembles van Dudok in Nederland opgenomen die te bezoeken zijn. Uitgezonderd niet uitgevoerde plannen en gebouwen die inmiddels gesloopt zijn.

PLAATS / LOCATION	JAAR / YEAR	OBJECT, ADRES / OBJECT, ADDRESS
Amstelveen	1936	Woningbouw, *Bors van Waveren- en v.d. Ghiessenstraat*
Amstelveen	1957	Flatwoningen, *Keizer Karelweg 259-281*
Amsterdam	1951-1965	Havengebouw, *De Ruyterkade 7*
Amsterdam	1953-1957	Woningbouw Geuzenveld, *Aalberse-, Sam van Houtenstr, Strackëstr, Nolensstr en Sav. Lohmanstr, Van der Lindenkade, Lambertus Zijlplein*
Amsterdam	1957-1964	Woningbouw, *Van Boshuizenstraat*
Amsterdam	1962-1964	Kantoorgebouw Zaanstad, *Sara Burgerhartstraat 25*
Amsterdam	1964-1967	Flatgebouwen Buitenveldert, *Van Nijenrodeweg 2-864*
Arnhem	1937-1939	Kantoorgebouw De Nederlanden van 1845, *Willemsplein 5-6*
Bilthoven	1950-1951	Villa J.C. Maassen, *A. Cuyplaan 37*
Bilthoven	1955-1960	Julianaflat, bank en winkels, *Emmaplein, Julianalaan 3-17*
Bussum	1951-1956	Parkflats, *Nieuwe 's-Gravelandsweg 4-11b, Oranjepark 2-60, Slochterenlaan*
Bussum	1954-1961	Flatcomplex Kom van Biegel, *Gooilandseweg 21-111, Parklaan 1-1d*
Bussum	1955	Villa Dr. P. Kieft, *Amersfoortsestraatweg 53*
Bussum	1955-1957	Winkelcentrum met woningen, *Julianaplein 2-88*
De Bilt	1961-1964	Woningcomplex Bieshaar, *Groenekanseweg 82-84*
Den Haag	1920-1921	Woonhuis Sevensteyn, *Alexander Gogelweg 20*
Den Haag	1945-1952	Wederopbouwplan Sportlaan - Zorgvliet, *Segbroeklaan, Sportlaan*
Den Haag	1947-1951	Stedenbouwkundig plannen Moerwijk en Morgenstond, *Erasmusweg, Melis Stoke- en Hengelolaan, Meppelweg e.o.*
Den Haag	1953-1967	Essostation (prototype) A2 Vinkeveen, *Louwmanmuseum, Leidsestraatweg 57*
Den Oever	1933	Monument Afsluitdijk, *Afsluitdijk 1*
Diemen	1963	Winkelcentrum met flats, *Oud Diemenlaan, Wilhelminaplantsoen*
Eindhoven	1937-1938	Tuindorp De Burgh, *Heezerweg, De Burghplein, Petrus Dondersstraat*
Groningen	1953	Essostation (prototype), *Turfsingel (verhuist 2021 naar Diepenring)*
Hengelo	1920-1921	Landhuis De Schoppe, *Enschedesestraat 300*
Hengelo	1925-1927	Villa met dokterspraktijk dr. P.C. Borst, *Beursstraat 1a*
Hilversum	1915 -1922	Eerste gemeentelijke woningbouw met leeszaal, *Bosdrift, Neuweg, Leliestraat, Hilvertsweg*
Hilversum	1916	Politiepost Kerkbrink, *1933 verplaatst naar Laren seweg 277a*
Hilversum	1916-1917	Verfraaiing oude haventerrein, trapbekroning, *Badhuislaan*
Hilversum	1916-1918	Geraniumschool, *Geraniumstraat 31*
Hilversum	1917-1920	Rembrandtschool, *Rembrandtlaan*
Hilversum	1918-1920	Tweede gemeentelijke woningbouw, *Neuweg, Geraniumstraat, Diependaalseweg, Korenbloemstraat*
Hilversum	1918-1920	Gemeentelijk sportpark met tribune, 1925 directiegebouw, *Soestdijkerstraatweg*
Hilversum	1919	Politiepost, *Kleine Drift 17*
Hilversum	1919-1920	Pompgemaal, plantsoen en vijver, *Laapersveld*
Hilversum	1920-1924	Vierde gemeentelijke woningbouw met badhuis, *Bosdrift,Begoniastraat, Hilvertsweg*
Hilversum	1920-1925	Vijfde gemeentelijke woningbouw, *Neuweg, Hilvertsweg, Diependaalseweg, Lavendelstraat*
Hilversum	1921-1922	Dr. Bavinckschool, *Bosdrift 21*
Hilversum	1921-1923	Oranjeschool, *Lupinestraat, Lavendelplein*
Hilversum	1921-1923	Zesde gemeentelijke woningbouw, *Edisonplein, Ampèrestraat, Voltastraat, Morsestraat*
Hilversum	1922-1923	Zevende gemeentelijke woningbouw, *Fuchsiastraat, Cameliastraat*
Hilversum	1923-1931	Raadhuis, *Dudokpark 1*
Hilversum	1925-1926	Negende gemeentelijke woningbouw (deels sloop/herbouw), *Jan van der Heyden- en Zwaluwstraat, Zwaluwplein, Nachtegaal- en Minckelersstraat*
Hilversum	1925-1926	Fabritiusschool, *Fabritiuslaan 52*
Hilversum	1925-1927	Catharina van Rennes- en Julianaschool, *Eikbosserweg 166, Egelantierstraat 115*
Hilversum	1926	Woonhuis Dudok, De Wikke, *Utrechtseweg 69*
Hilversum	1926	Woonhuis, *Utrechtseweg 71*
Hilversum	1927	Minckelerschool, *Minckelerstraat 36*
Hilversum	1927	Transformatorgebouw, *Zeedijk*
Hilversum	1927-1928	Tiende gemeentelijke woningbouw (deels sloop/herbouw), *Merel-, Spreeuwen-, Jan v.d. Heyden-, Nachtegaal- en Minckelersstraat*
Hilversum	1927-1928	Elfde gemeentelijke woningbouw, *Duivenstraat*
Hilversum	1927-1928	Nassauschool, *Merelstraat 45*
Hilversum	1927-1929	Noorderbegraafplaats, *Laan 1940-1945*
Hilversum	1928	Twaalfde gemeentelijke woningbouw (deels sloop/herbouw), *Merel- en Valkstraat*
Hilversum	1928	Ruysdaelschool, *Ruysdaellaan 6*
Hilversum	1928-1930	Viaduct over spoorlijn, *Insulindelaan*
Hilversum	1928-1930	Vondelschool, *Schuttersweg 36*
Hilversum	1928-1931	Multatulischool, *Sumatralaan 40*
Hilversum	1929	Nelly Bodenheimschool, *Minckelerstraat 38*
Hilversum	1929	Veertiende gemeentelijke woningbouw, *Edison- en Galvanistraat*

Dudok in Nederland

This catalog includes Dudok's built objects and urban ensembles in the Netherlands that can still be visited today. Plans and urban developments that were not realized and buildings that have been demolished are not included. For non-Dutch speakers: in almost all cases the meaning of Dutch names/titles is explained in the English sections of the main text.

PLAATS / LOCATION	JAAR / YEAR	OBJECT, ADRES / OBJECT, ADDRESS
Hilversum	1929	Johannes Calvijnschool, *Eemnesserweg, Jan v.d. Heydenstraat*
Hilversum	1929-1930	Nienke van Hichtumschool, *s-Gravesandelaan 56*
Hilversum	1929-1930	Dertiende gemeentelijke woningbouw (deels sloop/herbouw), *Jan v.d. Heydenstraat, Lorentzweg, v. 't Hoffplein, v.d. Sande Bakhuizen- en Marconistraat, Kam. Onnesweg*
Hilversum	1929-1930	Brug, *Loosdrechtseweg*
Hilversum	1929-1930	Valerius- en Marnixschool, *Lorentzweg 135*
Hilversum	1930	Zestiende gemeentelijke woningbouw, *Mussenstraat 4-60*
Hilversum	1930-1933	Snelliusschool, *Snelliuslaan 10*
Hilversum	1931-1932	Zeventiende gemeentelijke woningbouw, *Ekster, Reiger-, Specht- en Mezenstraat*
Hilversum	1931-1935	Achttiende gemeentelijke woningbouw, *Jupiter- en Saturnusstraat*
Hilversum	1932-1935	Recreatiegebied Anna's Hoeve, *Liebergerweg*
Hilversum	1935	Vijver, hemelwaterkelder en uitzichtplateau, *Kastanjelaan*
Hilversum	1935-1938	Prinses Beatrixtunnel, *Prins Bernardstraat*
Hilversum	1935-1939	Watersportpaviljoen, loodsen, woning, *Vreelandseweg*
Hilversum	1936	Brug over Gooise vaart, *Gijsbrecht van Amstelstraat*
Hilversum	1936	Dienstwoningen waterzuivering oost, *Diependaalselaan 341-343*
Hilversum	1936-1937	Woningbouw, *Besselstraat 6-24*
Hilversum	1937	Hertenstal, *Ceintuurbaan*
Hilversum	1937-1938	Dienstwoningen waterzuivering west, *Loosdrechtseweg, Minckelersstraat*
Hilversum	1940-1944	Zand- en zoutbunker, *Havenstraat, Oude Haven*
Hilversum	1946-1948	Negentiende gemeentelijke woningbouw, *Kam. Onnesweg, Weber-, v. Musschenbroek-, Röntgen- en Daltonstraat, Anthony Fokkerweg*
Hilversum	1947	Twintigste gemeentelijke woningbouw, *Adelaar-, Ooievaar- en Reigerstraat*
Hilversum	1947-1949	Eenentwintigste gemeentelijke woningbouw, *Buizerd- en Sperwerstraat*
Hilversum	1948-1949	Tweeëntwintigste gemeentelijke woningbouw, *Jupiter- en Planetenstraat*
Hilversum	1949-1951	Vierentwintigste gemeentelijke woningbouw, *Vingboons-, Lieven de Keylaan, Stalpaert-, Vennecool- en Dortmanstraat*
Hilversum	1950-1955	Dependance politiebureau, *Kapelstraat 13*
Hilversum	1950-1956	Vijfentwintigste gemeentelijke woningbouw, *Jacob van Campenlaan, Hertog Aalbrechtstraat, Comes Olenstraat*
Hilversum	1953	Villa Golestan, *Jac. Pennweg 19*
Hilversum	1954-1955	Flatcomplex Quatre Bras, *s-Gravelandseweg 88-140*
Hilversum	1957-1964	Aula, voorhof, dienstwoning begraafplaats Zuiderhof, *Kolhornseweg 9*
Hilversum	1958-1961	Drukkerij en Uitgeverij De Boer, *Zeverijnstraat 6*
Hilversum	1959-1964	Woningbouwcomplex Kamrad, *Kam. Onnes- en Anthony Fokkerweg, Orionlaan*
Hilversum	1962	Winkelpand C&A, *Kerkstraat 82*
Leiden	1913-1917	Hogere Burgerschool, *Burggravenlaan 2, Hoge Rijndijk*
Leiden	1916-1917	Kantoorgebouw Leidsch Dagblad, *Witte Singel 1*
Naarden	1920	woonhuis dr. De Boer, *J. van Woensel Kooylaan 17*
Naarden	1921	Houten woningen, *Godelindelaan, Terborchlaan*
Oegstgeest	1951	Villa dr. S.W. Tromp, *Hofbroukerlaan 54*
Rotterdam	1938-1939	Bedrijfsverzamelgebouw Erasmushuis, *Coolsingel 102*
Rotterdam	1942-1952	Kantoorgebouw De Nederlanden van 1845 , *Meent 88 /Westewagenstraat 10-48*
Schiedam	1931-1935	Kantoorgebouw Hollandsche Algemeene Verzekeringsbank , *Gerrit Verboonstraat 14*
Tilburg	1936-1938	Woningbouw Park Zorgvliet, *Burgemeester van Meursstraat, Burg. Suysstraat, Burg. Jansenstraat*
Utrecht	1937-1941	Stadsschouwburg, *Lucasbolwerk 24*
Velsen	1949-1965	Raadhuis, *Plein 1945*
Velsen, Driehuis	1925-1926	Crematorium Westerveld, tweede columbarium, *Duin en Kruidbergerweg 2-4*
Velsen, Driehuis	1937-1941	Crematorium Westerveld ontvangstgebouw, directeurswoning, kantoor, *Driehuizerkerkweg 138*
Velsen, Driehuis	1939-1952	Crematorium Westerveld, derde columbarium, aula, urnengalerij, *Duin en Kruidbergerweg 2-4*
Velsen, IJmuiden	1945-1947	Stedenbouwkundig plan Nieuw IJmuiden, *Plein 45, Lange Nieuwstraat e.o.*
Velsen, IJmuiden	1947-1951	Kantoorgebouw Koninklijke Hoogovens, *Wenckebachstraat 1*
Velsen, IJmuiden	1957-1961	Stedenbouwkundig plan Zeewijk, *Planetenweg e.o.*
Velsen, IJmuiden	1959-1961	Begraafplaats Duinhof, aula, bijgebouwen, *Slingerduinlaan 6*
Vreeland	1939	Brug over de Vecht en brugwachterswoning, *Vreelandseweg (N201)*
Wassenaar	1937-1939	Dienstwoningen en stallen landgoed 'Groot Haesebroek', *Kievitstraat 62*

Fotografie Photography
Iwan Baan

Tekst Text
Lara Voerman

Concept Concept
Indira van 't Klooster, Irmgard van Koningsbruggen

Redactie Editing
Irmgard van Koningsbruggen

Beeldredactie Image Editing
Indira van 't Klooster, Irmgard van Koningsbruggen, Lara Voerman

Tekstredactie Copy editing
Leo Reijnen

Vertaling Translation
Jean Tee, Leo Reijnen

Ontwerp Design
Koehorst in 't Veld, met dank aan/with thanks to Sjors Rigters

Druk Printing
NPN Drukkers

Papier Paper
Inapa Infinity gloss 115 grs, Munken Polar Rough 90 grs

Uitgever Publisher
Marcel Witvoet, nai010 uitgevers/publishers

Opdracht Commission
Dudok Architectuur Centrum, Patricia Alkhoven

Deze publicatie kwam mede tot stand met financiële steun van
This publication was made possible, in part, by
Gemeente Hilversum, Stadsfonds Hilversum

nai010 uitgevers is een internationaal georiënteerde uitgever, gespecialiseerd in het ontwikkelen, produceren en distribueren van boeken op het gebied van architectuur, stedenbouw, kunst en design.
www.nai010.com

nai010 publishers is an internationally orientated publisher specialized in developing, producing and distributing books in the fields of architecture, urbanism, art and design.
www.nai010.com

nai010 books are available internationally at selected bookstores and from the following distribution partners:

North, Central and South America - Artbook | D.A.P., New York, USA, dap@dapinc.com

Rest of the world - Idea Books, Amsterdam, the Netherlands, idea@ideabooks.nl

For general questions, please contact nai010 publishers directly at sales@nai010.com or visit our website www.nai010.com for further information.

Printed and bound in the Netherlands

ISBN 978-94-6208-581-7

NUR 648, 653
BISAC ARC006020, ARC008000